漫畫敘事表現解剖學

威爾‧艾斯納 著　　　蔡宜容 譯

EXPRESSIVE ANATOMY FOR COMICS AND NARRATIVE

PRINCIPLES AND PRACTICES FROM THE LEGENDARY CARTOONIST

Will Eisner

A Will Eisner Instructional Book

推薦序 1

（依姓名筆劃順序排列）

　　作者威爾・艾斯納是一位國際知名漫畫家，畫過無數暢銷漫畫作品，他生前的成就和強烈美式風格被譽為美國漫畫教父。這本書《漫畫敘事表現解剖學》與前面出版過作者的教學書籍最大的不同，是解說了更進階的肢體語意；從分析人體的骨骼、關節、肌肉的基礎概念到情緒與行為表演，深入淺出解說繪製一個角色所該具備的基礎與準備。

　　許多學生或自學者要開始畫自己的圖像故事或漫畫時，往往遇到的問題是如何畫出好看又有靈魂的人物角色，可以活靈活現畫入每一格的畫作當中，藉著一格格的連續圖畫，彙集成一本具有個人特色的故事創作。這些疑問將在這本書中一一獲得解答。無論是身為漫畫作者或是動畫師，要畫出具吸引力的角色不外乎三個重點：一是畫出比例勻稱的角色設計；二是畫出合乎故事的肢體動作；三是畫出角色表演的趣味與誇張。這對於一般初學者而言，可說是學習上的成敗關鍵。這本書傳授了要成為一位優秀動漫繪製者的基本功夫，讓畫作透過肢體、情緒、行為的分析，進而成功傳遞角色的表演訊息，抓住讀者和觀眾的欣賞角度與構圖。這是一本專門為角色設計師、漫畫家、分鏡藝術師、動畫師所預備的學習教材，尤其可以跟著威爾・艾斯納大師的腳步，一步步學習一位漫畫大師之所以會成功的基礎理論與概念，是一本值得推薦的工具書。

史明輝
國立臺北藝術大學動畫學系教授
第四十四屆金馬獎最佳創作短片
第五十四屆金鐘獎最佳動畫節目獎
第五十六屆亞太影展最佳短片
第四屆、第十屆台北電影獎最佳動畫

推薦序 2

一本能夠被長久傳承的教學書，通常兼具藝術性，或是後世觀點的史料價值。

即使是重度漫畫愛好者，也很難完全讀過所有漫畫大師的作品，不過有些大師「雖然沒看過，但一定聽過他的名字」，威爾‧艾斯納就是其中之一，美國最具影響力的漫畫獎項就是以其命名，便可想像此人在漫畫界的重要性。

我初次接觸艾斯納的作品其實並非透過他的漫畫，而是在電影院看了以他的代表作《閃靈俠》改編的真人電影，雖然不得不說這部電影似乎是被另一位漫畫大師給拍歪了，但也引起了我對艾斯納的興趣，後來還買了《閃靈俠》的原作版可動人偶，列為工作室裡的重要收藏之一。

身為漫畫家，我其實不太相信漫畫創作有什麼理論可言，早年雖買過幾本教學書，但大多翻過一次就沒再看了。事實上有更多漫畫家的技能是透過欣賞他人的漫畫作品而自然成形的。如今我看漫畫教學書的理由大多不是為了學習，而是因為有些漫畫家所寫的教學書就跟漫畫家的作品一樣有趣。

威爾‧艾斯納的《漫畫敘事表現解剖學》雖然名義上是教學書，內容也確實充滿實用性，但在我來看，此書更大的價值在於艾斯納傳達了創作的熱情與執著，並強調了生活觀察的重要，觀看此書的心情就像是在博物館看展覽，每一段說明、每一格畫面，都足以激勵讀者的創作慾望。

李隆杰
《怕魚的男人》、《1661 國姓來襲》作者 / 漫畫家
日本外務省國際漫畫獎優秀賞
金漫獎青年漫畫獎 & 年度漫畫大獎

推薦序 3

　　威爾・艾斯納可以說是美式漫畫和圖像小說（graphic novel）的重要奠基者，讓漫畫開始被廣為接受為一種新的藝術形式，甚至可以成為學術殿堂上的討論。非常高興知道這位大師的重要教學著作之一被翻譯成為《漫畫敘事表現解剖學》一書出版。

　　名為「解剖學」，看似生硬，卻是漫畫和動畫創作不可或缺的基本功，這部分在西方整個藝術設計創作領域尤其受到重視，記得多年前在美國學習動畫時，總有幾堂動態人體素描課，老師要求我們在模特兒不斷改變姿勢動態的當下速寫，而且要想像並繪製出人體內部的骨骼和肌肉的狀態，從這幾年在動畫製作／創作的教學經驗看來，對於骨骼與肌肉基本了解的不足，常常會限制了創作者在角色設計和姿態動作的繪製，也連帶地影響到表演和敘事。

　　艾斯納這本著作除了是人體解剖圖像的參考工具書籍，更使用了他多年來創作的經典角色做為範例，用來解說各種類型的情緒表演繪製方式，包含角色表情和肢體語言的呈現等等，以達到漫畫做為一種敘事媒材最重要的功能和目的，也就是「說故事」。本書內容相信除了漫畫創作者之外，動畫製作，特別是分鏡製作和角色設計，還有概念藝術家（concept artists），以及插畫、繪本、遊戲美術創作者，只要有關角色創作的相關從業人員或學習者應該都可以從中得到啟發。

張晏榕

國立臺灣師範大學圖文傳播系副教授

《動畫導論：美學與實務》作者

推薦序 4

初次接觸艾斯納的漫畫是《與神的契約》這本奠定「圖像小說」的作品，整本漫畫以黑白線條勾勒。當時就對他描繪神情純熟的技巧感到驚艷，尤其是主角在封面高舉雙手吶喊的模樣。

身為政治諷刺漫畫家，也常要揣摩人物表情、誇張手勢與體態。有時還會看著自己的手扭曲成各種怪異姿勢來充當手模。所以在閱讀這本書時，特別注意到原來艾斯納漫畫的功力是細膩到從解剖學、肌肉線條的角度出發。

不過，對我而言這本書最大的價值在介紹人物表情的部分，整理非常完整，更利用艾斯納本身歷來作品做實例。事實上，從狂喜到極度悲傷，在諷刺漫畫中都經常使用到。書中也援引一些圖例能夠直接拿來做入畫參考，尤其是「眼睛的標準」這張圖堪稱精髓啊！

除了人物表情外，人體表達能力也是艾斯納非常厲害的地方，很多場景不需文字泡泡就能立刻感受到滿滿的情緒。有時自己在做諷刺漫畫時，會盡量避免使用文字，而書中講解如何以人體表達情境的篇幅就非常受用。

對於想學習美式漫畫風格的讀者，艾斯納可說是不二人選，書的最後甚至還細心的準備了實作練習呢！

陳筱涵 Stellina Chen
時事諷刺漫畫家
2019-2020 法國布洛瓦 BD BOUM 漫畫之家駐村漫畫家
法國 Cartooning for Peace 駐站畫家

目次

原版編者序

威爾‧艾斯納自行出版前兩本教學著作《漫畫與連環畫藝術》（Comics and Sequential Art）、《圖像說故事與視覺敘事》（Graphic Storytelling and Visual Narrative），均已再刷多次。他一直希望連同《漫畫敘事表現解剖學》（Expressive Anatomy for Comics and Narrative），完成整套三部曲。他在 1981 年《閃靈俠》畫刊（The Spirit Magazine）第 29 期的一篇文章中第一次觸及這個主題，這篇文章成為在 1985 出版的《漫畫與連環畫藝術》中「表現解剖學」這個章節的基礎，但他認為這個主題非常重要，足以擴大發展，單獨成書。

2004 下半年，艾斯納計畫將《漫畫敘事表現解剖學》列入下一個主要創作計畫，同時完成由 W. W. 諾頓公司（W. W. Norton）出版的圖像小說《密謀》（The Plot），並為麥可‧謝朋（Michel Chabon）由黑馬公司（Dark Horse）出版的《脫逃者》（Escapist）漫畫系列貢獻一則《閃靈俠》短篇。接近年底的時候，艾斯納已經完成初稿，並準備製作《漫畫敘事表現解剖學》的版面草稿。他選擇多幅既有的圖像做為該書插畫的部分資料，其中包含自己與他人的作品，新插畫幾乎都是艾斯納的手筆，預定隔年春天完成。

接近十二月底，艾斯納因為胸部不適住院，隨即接受心臟手術。2005 年一月初，因併發症過世，距離八十八歲生日約僅兩個月。嚴格來說，威爾是老人，但是長久以來他的生產力如此旺盛、靈魂與思想如此年輕，因此許多人對他的過世感到震驚。

艾斯納的家人跟我一致認為《漫畫敘事表現解剖學》已接近成書，應該要將它完成。彼得‧波普拉斯基（Peter Poplaski）是與艾斯納長期合作並深受信賴的漫畫家，他參與並完成艾斯納這本遺作。波普拉斯基長期擔任肯契恩辛克出版公司（Kitchen Sink）的藝術指導，同時也是自由漫畫作者，他為許多艾斯納的圖像小說、閃靈俠漫畫與雜誌選集設計封面或上色。他也為 1981 年出版，第 30 期的《閃靈俠》畫刊「擠爆」（jam）專題繪製橫跨書背到封底的封面草稿，該期的封面連同艾斯納與波普拉斯基，共有七位漫畫家參與上色。波普拉斯基也為《閃靈俠》畫刊的新冒險系列繪製封面，最近則是分別為諾頓公司於 2006 年出版的《威爾‧艾斯納的紐約》（Will Eisner's New York）起草插圖，及為 2007 年出版的威爾‧艾斯納的《圖片生活》（Life, in Picture）設計封面。

眼尖的讀者可以從本書插圖看出端倪，區隔哪些是由波普拉斯基上色，哪些則是艾斯納自己畫草圖、上色，不論如何，波普拉斯基的筆觸熟練地捕捉艾斯納底稿的細微差異與內在特質呈現。除了藝術貢獻，波普拉斯基也協助處理最後文字定稿，特別是一些只有簡筆素描或粗略草稿的圖像。為了盡量使用艾斯納自己的說法填補《漫畫敘事表現解剖學》書中的斷漏，他聽了幾個鐘頭艾斯納的教學與訪問內容。

瑪格麗特・馬隆尼（Margaret Maloney）在來自諾頓出版編輯羅伯特・威爾（Robert Weil）與盧卡斯・惠特曼（Lucas Wittmann）的監督下，為本書的編輯作業提供極具價值的協助。來自黑眼設計（Black Eye Design）的蜜雪兒・佛拉娜（Michel Vrana）與葛蕾絲・鄭（Grace Cheong）重新設計諾頓版的三部曲，並敲定本書首版版樣。永遠感謝遺產管理機構主要來自安・艾斯納（Ann Eisner）、卡爾與南西・葛洛柏（Carl and Nancy Gropper）的持續指導與最終許可。完成一位卓越藝術家、說書人與老師的最後作品，團隊合作不可或缺。

Denis Kitchen

丹尼斯・肯契恩（Denis Kitchen）

作者序

圖像敘事也許可以定義為：運用合理、規律的連環序列，整合文字與視覺圖像來說明某種概念或說故事。從事這項挑戰的藝術家首先需要確定以書面或數位的方式呈現，接著進行設計構圖。身為專業漫畫藝術家與老師，我認為學習漫畫與連環畫藝術的新生代作者嚴重忽略人體解剖學的功能，特別是它在情感與意向發生時所扮演的角色。本書旨在提供「身體文法」（body grammar）的基本指導，這對人物角色的掌握與描繪有幫助，就像演員在戲劇演出時所做的那樣。

傳統上，討論解剖學的書聚焦並侷限在人體結構，但我希望這本書的探索的範圍超越肌肉與骨骼。我向來認為心靈是人類行為的主要觸動者，這個假設不乏可議之處，但我相信就「說故事」而言，這是理解與描繪人性主題頗為有用的基礎。我以知名生物學家朱里安‧赫胥黎爵士（Sir Julian Huxley）的一段話來支持上述論調，他是這麼說的：「大腦不是心智運作的唯一原因，卻是展現其運作的必要器官。」

本書以人物在普通情況下，做出一般姿勢的機械式結構切入主題，接著列舉我個人對情緒與反應的觀察所繪製的例子。在場景構成之初，人體被用做簡單的圖樣，屏蔽情緒與反應，彷彿生命暫停了一般，接著才根據表情和可能的動作來修改。

創造視覺化故事的過程中，漫畫家工作的方式，就像劇場導演編排情節。人類情感的表達是透過有意義的體態明確帶出的「行為」而展現。若要呈現某種特殊神情，姿勢可能需要扭曲或誇大。想成功區隔人物個性與身體外型差異，最重要的就是掌握解剖結構與人體重量的知識。漫畫家必須充分了解角色的「身體文法」以及運用方式，才能有效傳達自己的想法。

Will Eisner

威爾‧艾斯納

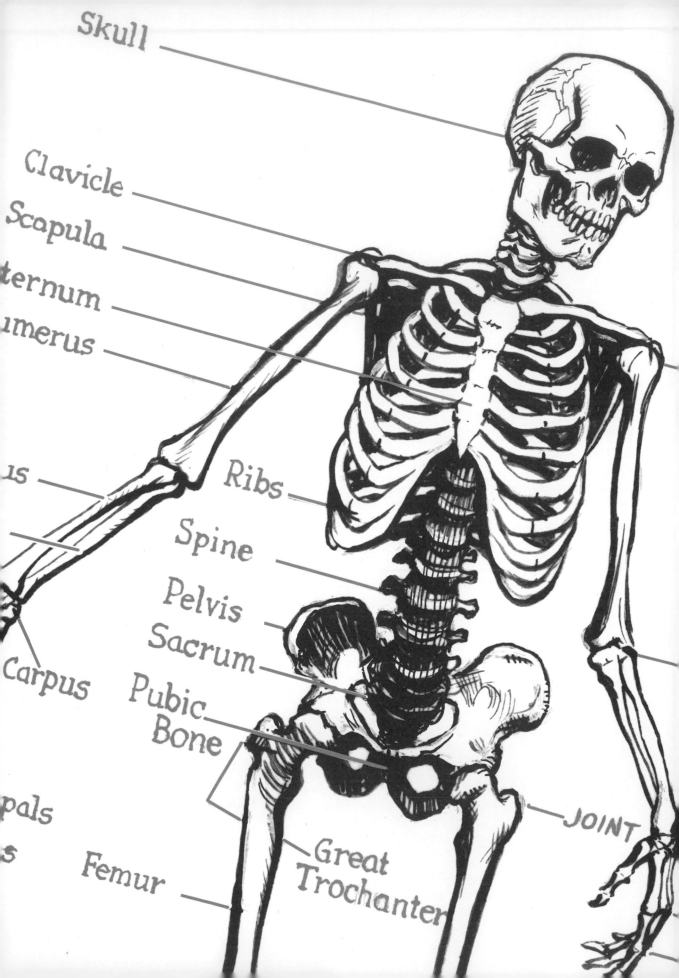

第 **1** 章

人體機器

　　想要有效描繪人的動作，最好將人體視為一種機械結構。人類的身體建立在「骨骼」這個框架上，它是由超過兩百塊骨頭連結而成，骨頭之間的連結仰賴球窩關節（ball and socket joint）與類似絞鏈的結構的關節，或者一個固定連接物。骨頭的大小因身高、年齡而異，並在脊椎、顱骨、臉、肋骨、胸骨，上肢與下肢之間各自形成群組。它們的功能是保護體內器官、承載體重，同時也是動作與活動的工具與槓桿。附著在骨骼結構上的肌肉與肌腱可以移動骨頭，精確展現動作。描繪人類機器的動態時，關鍵在於了解每個連結部位的極限。

骨骼正面圖

　　根據相對比例基本標準，經典男性體型為八頭身，女性通常以七頭半身呈現。

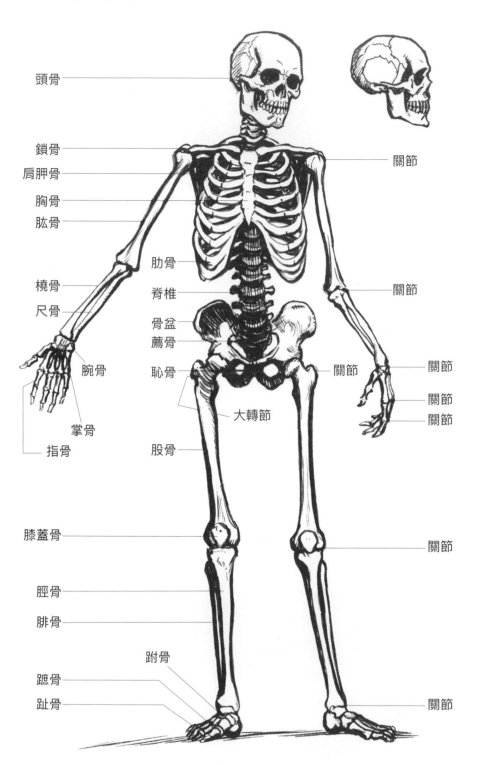

頭骨

鎖骨
肩胛骨
胸骨
肱骨

橈骨
尺骨

腕骨

掌骨

指骨

膝蓋骨

脛骨

腓骨

蹠骨
趾骨

肋骨
脊椎

骨盆
薦骨
恥骨

大轉節

股骨

跗骨

關節

關節

關節

關節
關節

關節

關節

關節

骨骼背面圖

　　打造均衡、美麗、對稱的人物體態自有一套完美標準公式，各個關節到四肢之間必須等距（肩膀－手肘－手部，或者髖部－膝蓋－足部）。

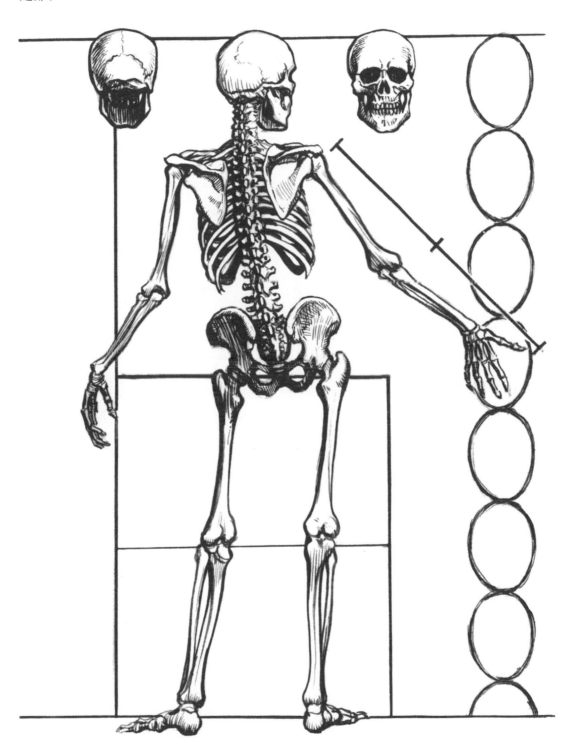

骨骼側面圖

　　同樣的，頭蓋骨頂端到骨盆底部，與骨盆底部到腳後跟的距離必須一樣（參見前頁圖像）。

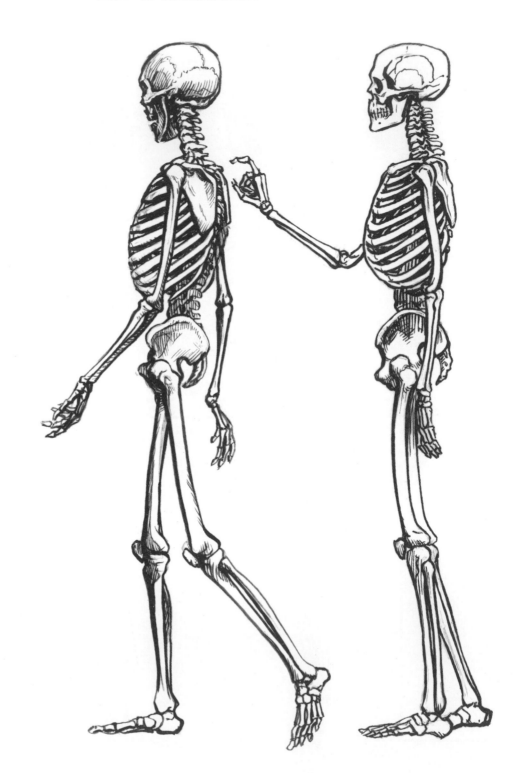

關節

　　關節是骨骼可移動部分的連結點。手臂、手指、腳踝與膝蓋是絞鏈關節，髖部與肩膀則是球窩關節。

　　絞鏈　絞鏈可開闔。移動範圍受限於每個關節可達到的最大與最小角度。

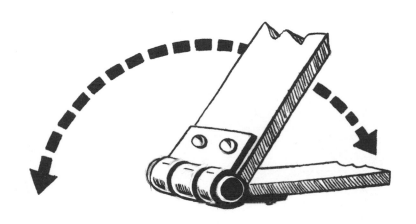

　　球窩　球窩的結構容許多面、大範圍運動，但仍會受到關節與其他骨頭位置的限制。

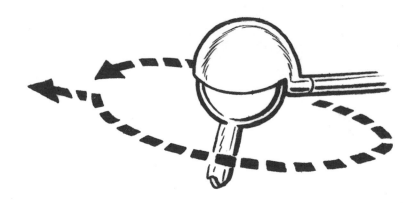

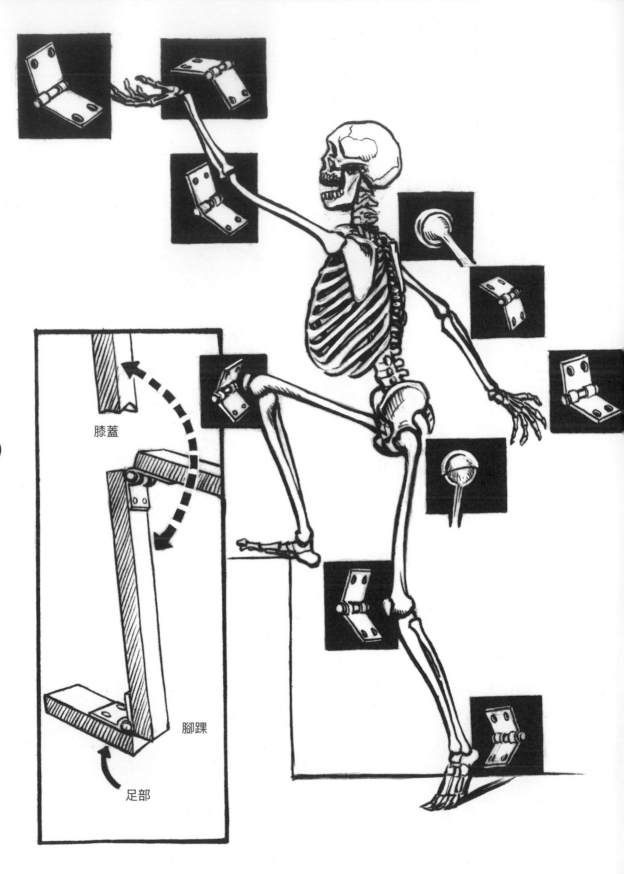

膝蓋

腳踝

足部

肩膀

手臂靠著球窩關節與肩膀連結，所以可以畫圈，也可以左右揮
舞。

俯視圖

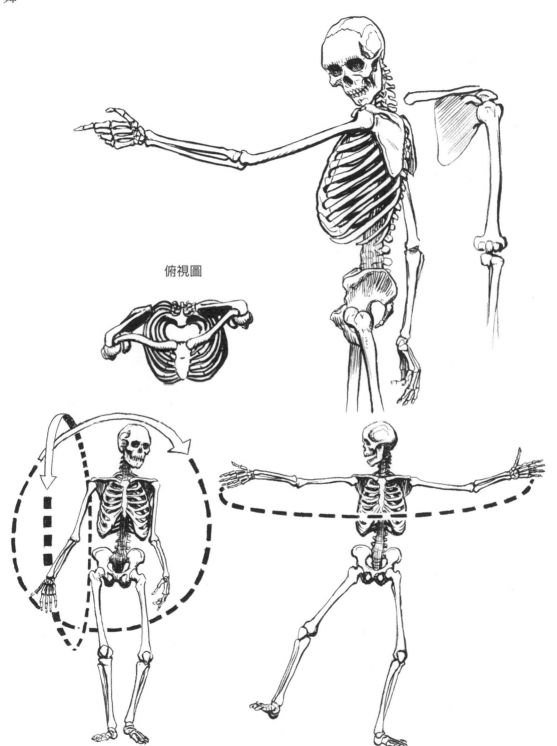

腳

　　腳的球窩關節系統固定在骨盆，向後運動的範圍也受阻於骨盆。

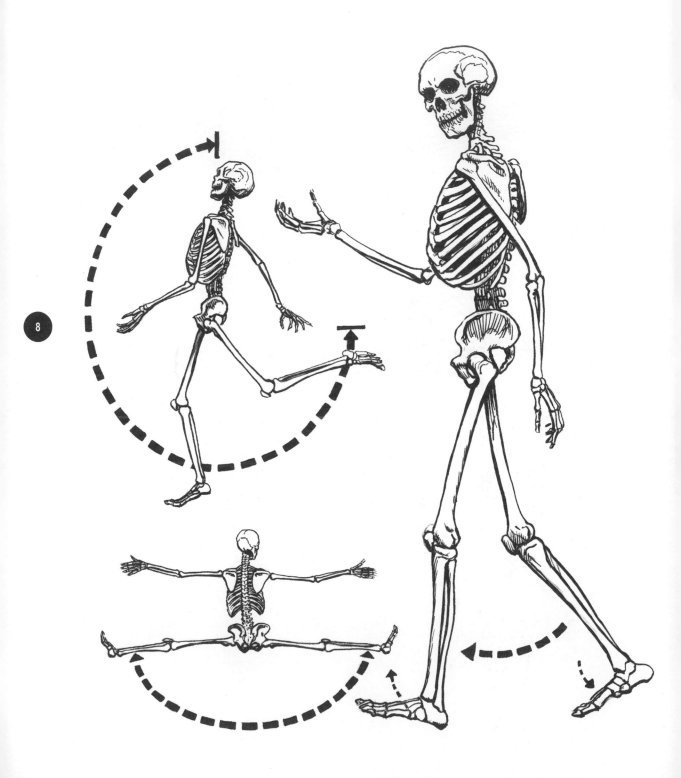

軀幹

軀幹由脊椎與胸腔組合成一體，固定於骨盆處，方便前後彎曲，並且可以適度側彎。

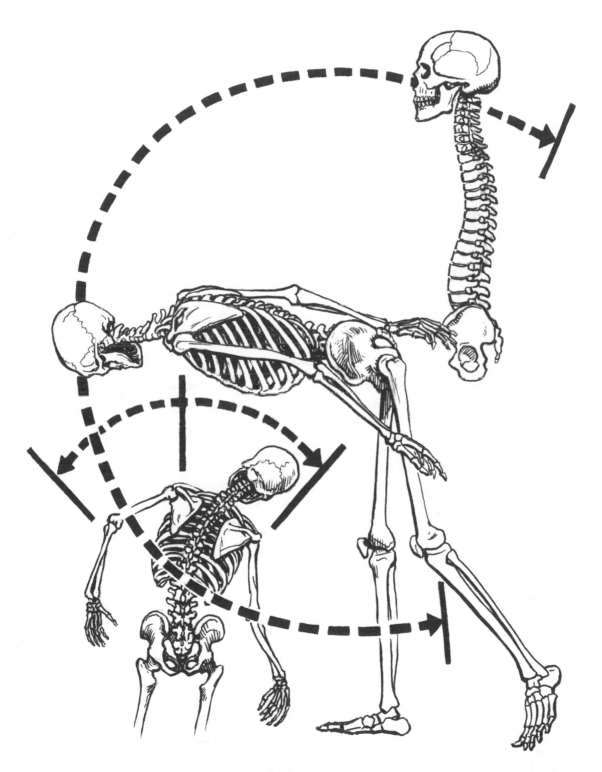

第 **2** 章

肌肉活化運動

　　肌肉是透過肌腱（tendon）連結在骨頭上的束狀組織，而肌腱是一種堅韌的結締組織（connective tissue）帶。各肌肉的密度與長度不同，透過肌腱的附著可以進行伸展與收縮。肌腱牽動骨骼產生動作主要透過一種複雜的系統，可將訊號從心靈到大腦，最後傳達送到肌肉（見第 35 頁）。

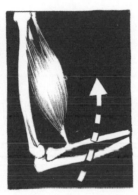

　　肌肉收縮或拉緊時，會透過肌腱牽動附著的骨頭；肌肉放鬆時，骨頭就回到基本位置。肌肉可改變拉扯的力量，但受限於關節連結的力學機制。同樣地，就骨骼活動而言，肌肉力學本身也有其限制。

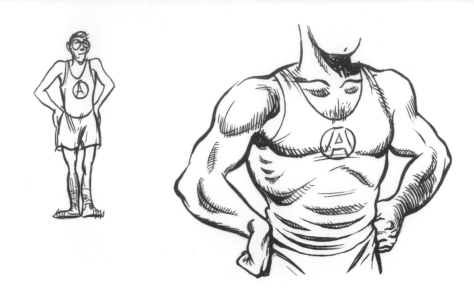

肌肉與人體

　　肌肉除了使身體能夠活動，同時也賦予身體明確的樣態。與連結肌肉與骨頭的肌腱不同，皮膚下的肌肉可以看見並識別。漫畫家如果想描繪出寫實的人體活動，除了必須知道骨骼的構造與限制，他同時也必須知道各類型肌肉的配置，才能畫出寫實的人體外型。

肌肉可以透過運動壯大，並藉此提升肌力。

肌肉正面圖

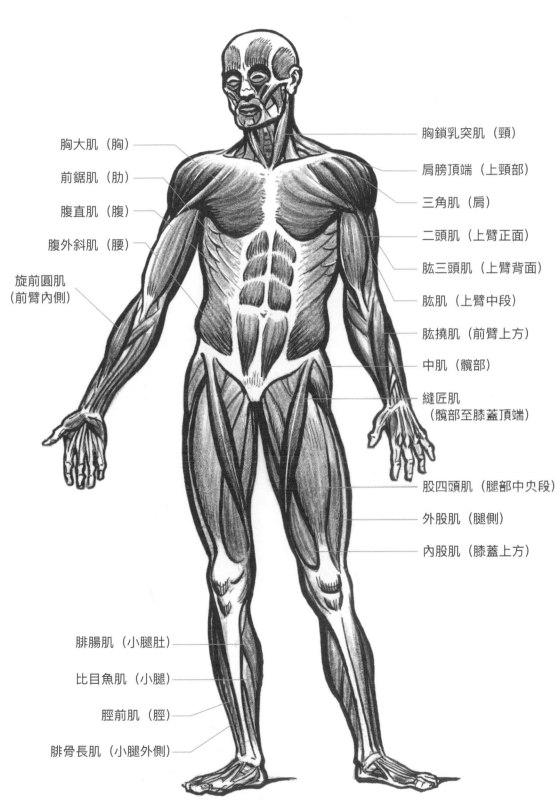

胸大肌（胸）

前鋸肌（肋）

腹直肌（腹）

腹外斜肌（腰）

旋前圓肌
（前臂內側）

胸鎖乳突肌（頸）

肩膀頂端（上頸部）

三角肌（肩）

二頭肌（上臂正面）

肱三頭肌（上臂背面）

肱肌（上臂中段）

肱撓肌（前臂上方）

中肌（髖部）

縫匠肌
（髖部至膝蓋頂端）

股四頭肌（腿部中央段）

外股肌（腿側）

內股肌（膝蓋上方）

腓腸肌（小腿肚）

比目魚肌（小腿）

脛前肌（脛）

腓骨長肌（小腿外側）

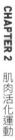

肌肉背面圖

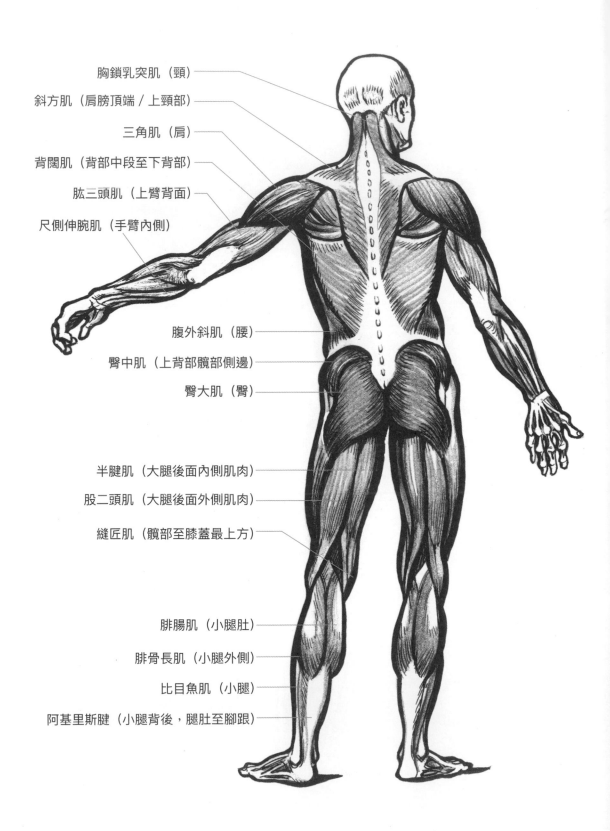

胸鎖乳突肌（頸）

斜方肌（肩膀頂端／上頸部）

三角肌（肩）

背闊肌（背部中段至下背部）

肱三頭肌（上臂背面）

尺側伸腕肌（手臂內側）

腹外斜肌（腰）

臀中肌（上背部髖部側邊）

臀大肌（臀）

半腱肌（大腿後面內側肌肉）

股二頭肌（大腿後面外側肌肉）

縫匠肌（髖部至膝蓋最上方）

腓腸肌（小腿肚）

腓骨長肌（小腿外側）

比目魚肌（小腿）

阿基里斯腱（小腿背後，腿肚至腳跟）

肌肉側面圖

胸鎖乳突肌（頸）

三角肌（肩）

二頭肌（上臂正面）

橈側伸腕長肌（前臂）

伸指肌（前臂背面）

肱肌（上臂中段）

肱三頭肌（上臂背面）

胸大肌（胸）

前鋸肌（肋）

腹直肌（腹）

股四頭肌（大腿正面）

縫匠肌（橫過臀部至膝蓋內側）

股內側肌（膝蓋上方）

髕骨（膝）

脛前肌（脛）

斜方肌（肩膀頂端／上頸部）

棘下肌（上背部與肩）

小圓肌（上背部）

大圓肌（上背部）

背闊肌（背部中段至下背部）

腹外斜肌（腰）

臀中肌（上背部髖部側邊）

臀大肌（臀）

股外側肌（大腿側邊）

股二頭肌（大腿後面）

半腱肌（膝蓋後面）

腓腸肌（小腿肚）

腓骨長肌（小腿外側）

比目魚肌（小腿）

阿基里斯腱（小腿背後）

人體正面外觀

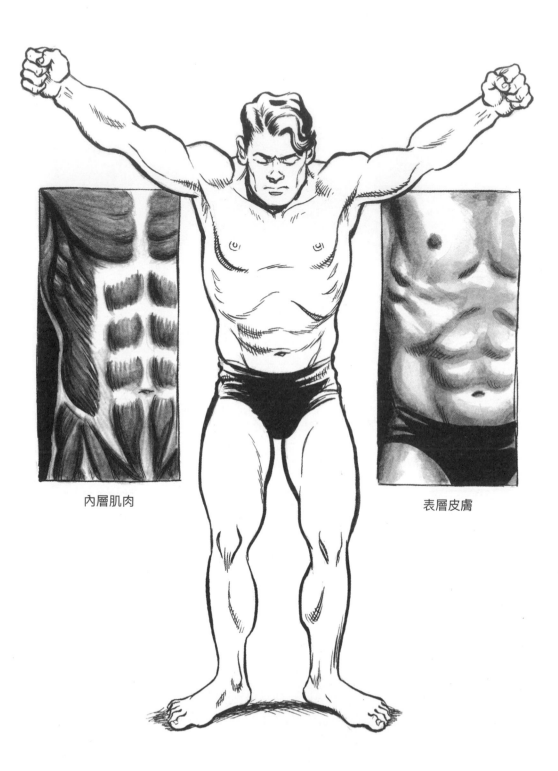

內層肌肉

表層皮膚

人體背面外觀

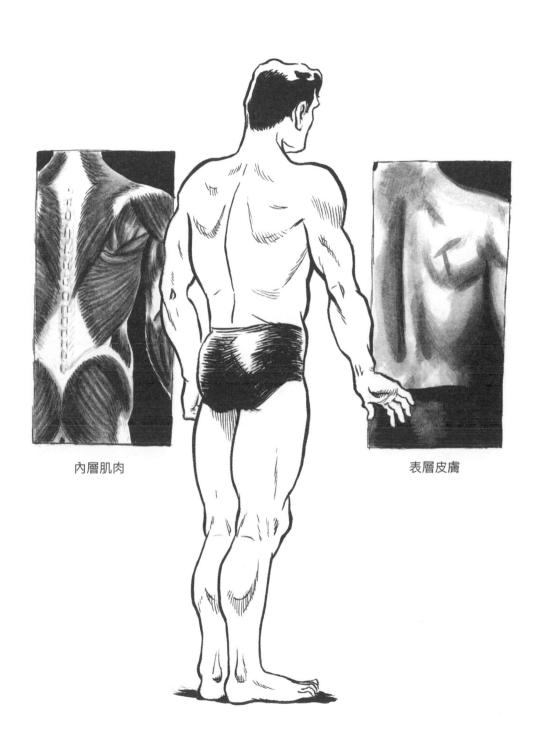

內層肌肉

表層皮膚

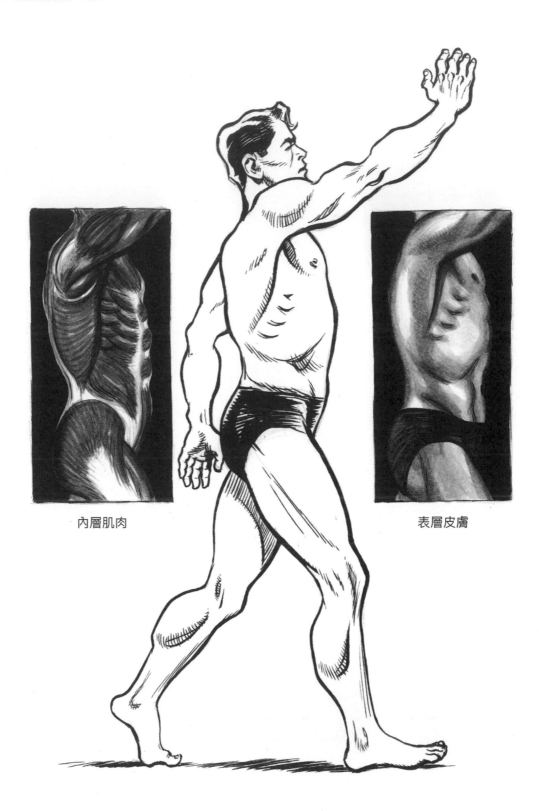

內層肌肉

表層皮膚

活動性與限制

　　人體關節附著的方式主宰身體的活動性，而能使身體活動的則是肌肉。身體任何部位的體態改變，都會牽動其他地方的骨頭做出調整，以維持平衡。

　　垂直畫出一條從耳朵到腳跟、想像的鉛垂線，有助觀察並確認靜態的人體是否保持平衡。

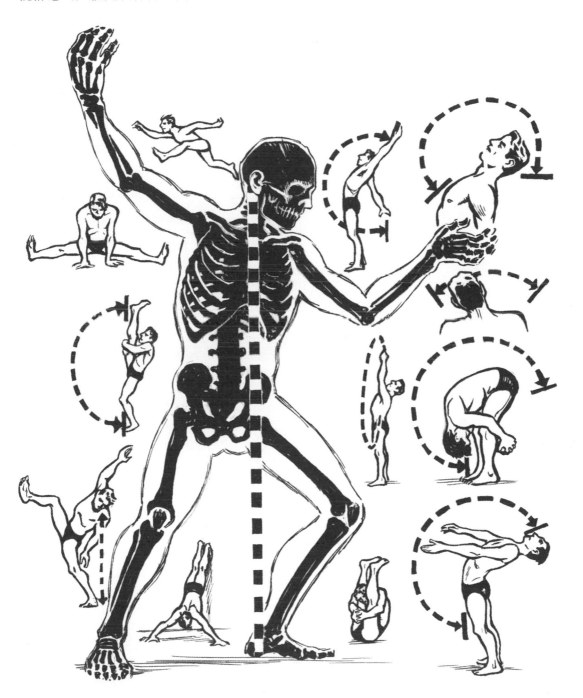

身體動作

　　肌肉的力量與狀況決定人體行動的流暢性，身體的形狀、尺寸、重量、年齡與性別，都可能構成影響活動受限程度的因素。此外，肌肉與皮膚之間存在脂肪層，以不同程度限制肌肉活動。

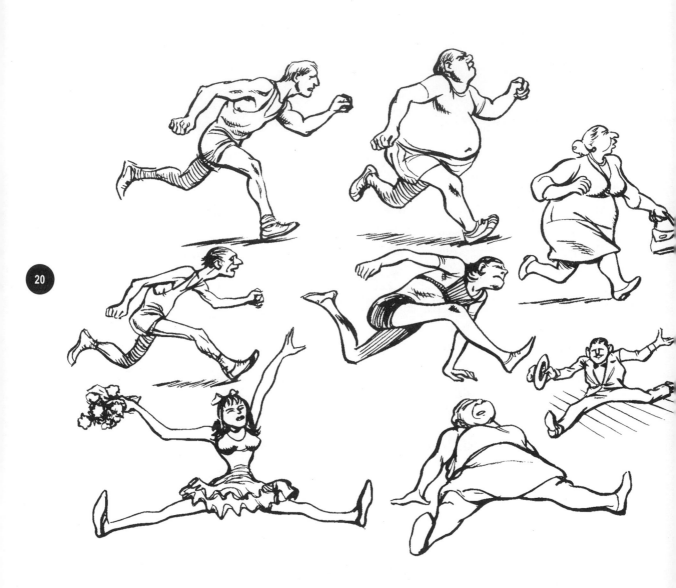

誇大呈現

第 **3** 章

打稿

想要在連環敘事中成功地反覆描繪人物，孰悉人體解剖學只是必要條件的一部分。處理具象造型過程中的自信來自於對人體的全盤了解，而不僅只是針對個別部位。即便是今日，這個領域最好的老師仍是喬治 B. 伯里曼（George B. Bridgeman），他是一位壁畫家，1910 至 1930 年代間在紐約藝術學生聯盟（Art Students League of New York）教授人體構造。他以獨特的觀念將人體結構簡化為二維方塊，讓繪製草圖的人可以很容易創造出各種體態。以此為基礎，可以寫實應用在特別身形或服裝的細節，同時維持正確的透視觀點。以下將以他的示範畫法為例。諾曼・洛克威爾（Norman Rockwell）是伯里曼的學生，他在《諾曼・洛克威爾：我的插畫冒險生涯》（Norman Rockwell：My Adventure as an Illustrator）一書中回憶這位偉大的老師：

伯里曼先生在學校的置物櫃裡擺了一具人體骨架。當他想要解釋人體解剖學某個不易說明的環節，他會拽著頭骨上的銅環，一把將骨架拉出來，指著剛才提到的骨頭並前後移動佐證他的觀點。「看見沒有，」他會這麼說，一面將手腕往後扳，「全靠這裡的結構，」接著繼續說明手腕的骨頭與肌肉如何作用。「真是太奇妙了。」他會這麼說。「就拿骨盆來說，或者胸腔。每一塊看起來怪噁心的骨頭與肌肉都得互相作用。你認為要用到多少塊肌肉才能讓你的小姆指動一動？

處理具象造型過程中的自信來自於對人體的全盤了解，而不僅只是針對個別部位。

上圖：這張圖繪於 1935 年，是少年威爾・艾斯納在紐約藝術學生聯盟研習期間，
參加喬治・伯里曼人體繪畫課的炭筆習作。角落較小的人像可能出自伯里曼的手
筆，為年輕的艾斯納示範如何藉著概略畫出陰影塑造抽象身形，迅速為人體勾勒
出立體感，這也正是他在自己的經典著作中所說明的。

十一⋯⋯十一塊。」然後，他會沉默下來，撥轉骨架的胸膛，擺動骨架的手臂，搖著頭說，「真是太奇妙了。」

　　伯里曼先生在班上繞了一圈，然後停在我們後面、教室的一隅，針對繪圖提出一般性評論，比如某個器官的構造、明暗法。「解剖學，」他說，「肌肉。如果你不知道腿怎麼能從膝蓋處往後彎，而不是往前，你就畫不出那條腿。人體不是繃著一層外皮的空心鼓。骨頭與肌肉賦予身體形狀，決定它如何活動。唉，你們的表現像是一群蒙古大夫，切開胸膛找扁桃腺。你們必須搞清楚肚子那層皮底下是什麼才能畫得出來。好，看著啊⋯⋯」然後，

骨頭與肌肉賦予身體形狀，
決定它如何活動。
唉，你們的表現像是一群蒙古大夫，
切開胸膛找扁桃腺。

他會從襯衫口袋裡搜出一小片紅色粉彩筆，走向模特兒台座，就在模特兒身上畫出腹部肌肉與胸腔輪廓線。（模特兒都不喜歡這個舉動。他們總說紅色粉彩在肚皮上做記號的感覺好像有東西在蠕動，有點噁心。而且學校裡沒有地方可以好好清洗，他們得帶著紅色粉彩標記的肌肉輪廓線回家。）「好啦，」大功告成之後，伯里曼先生會這麼說。「什麼時候可以像這樣搞定全身，你們就能畫人體了。」

平衡

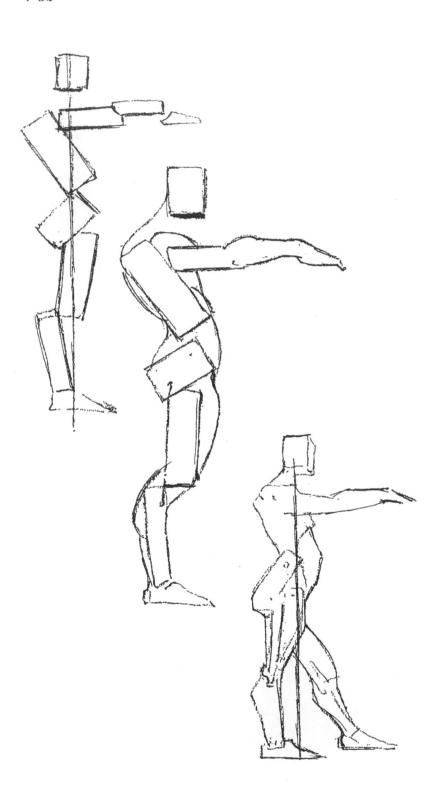

動作

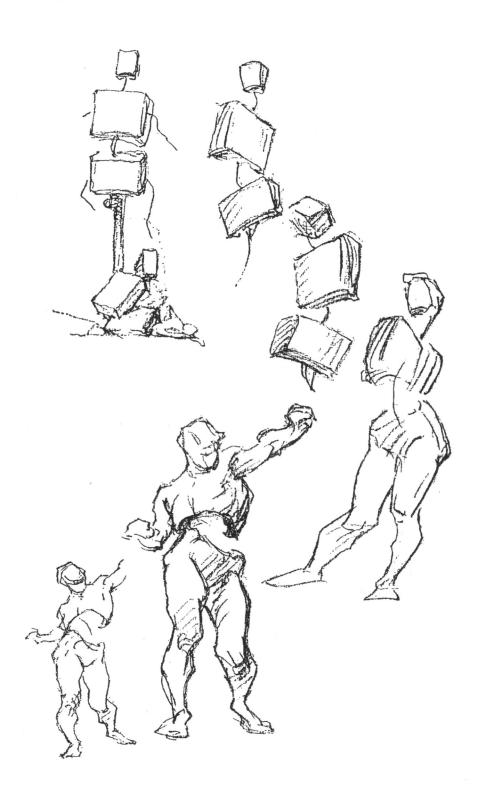

比例分割

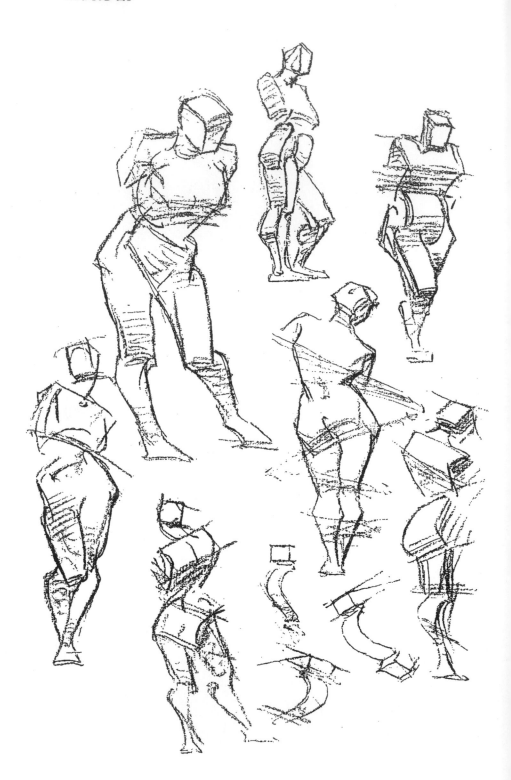

陰影的元素

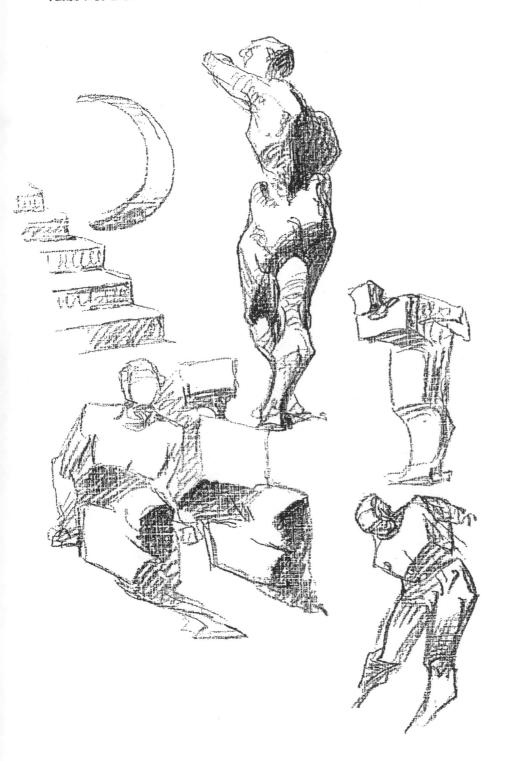

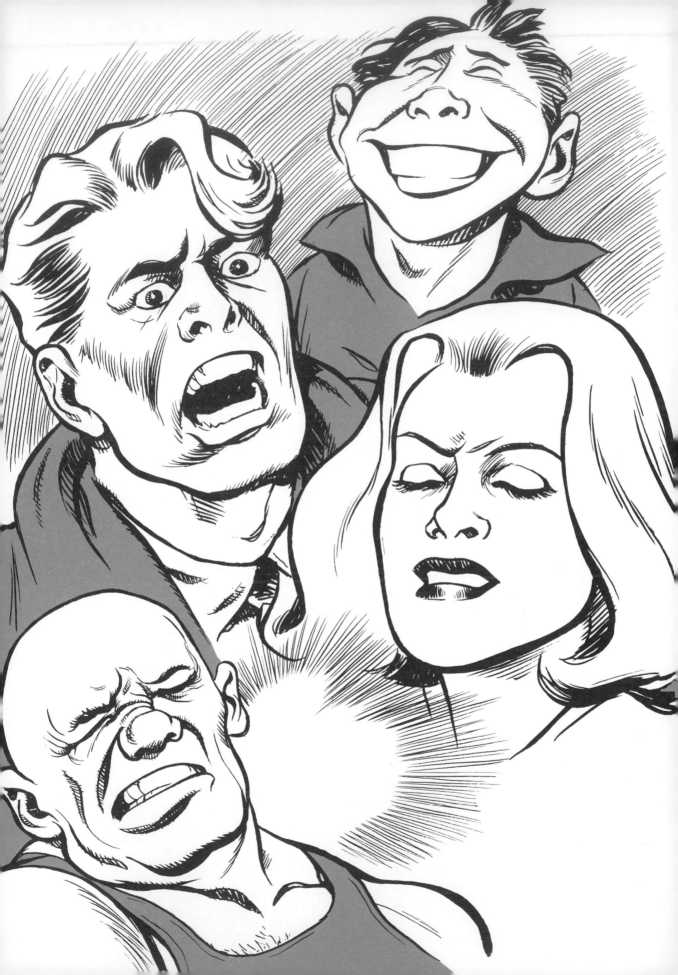

第 **4** 章

頭部

人的頭蓋骨承載了眼、耳、鼻、口；這些器官通常提供訊息給位於中空顱骨內的大腦。除了表現由全身感覺系統提供的附屬信息外，五官結構提供個性化特徵，並使情感展現與個人特色容易辯識。

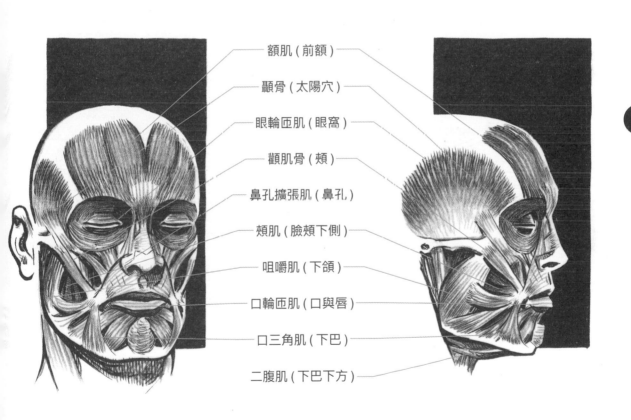

額肌 (前額)

顳骨 (太陽穴)

眼輪匝肌 (眼窩)

顴肌骨 (頰)

鼻孔擴張肌 (鼻孔)

頰肌 (臉頰下側)

咀嚼肌 (下頜)

口輪匝肌 (口與唇)

口三角肌 (下巴)

二腹肌 (下巴下方)

臉部肌肉之間互相附著的方式讓它們能夠呈現某種情緒的普遍信號。

臉部表情

心靈的情緒刺激大腦，活化臉部與頸部的反應肌肉。

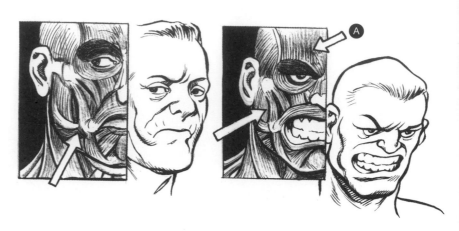

冷笑：臉頰肌肉必須收縮並牽動上唇。

咬緊牙關，顯露敵意：兩側臉頰肌肉收縮，使能呲牙裂嘴發出咆哮。Ⓐ 額頭與頸部肌肉收縮。

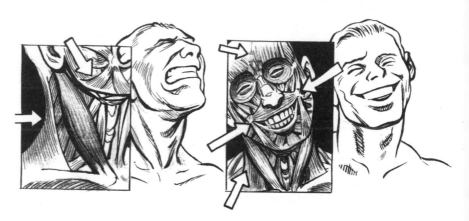

忍受折磨或極度痛苦：頭往後仰，此時臉頰肌肉與後頸肌肉收縮。

狂歡大笑：兩頰肌肉收縮，牽動嘴角兩側上揚露齒而笑，前額下方肌肉展開，眼周放鬆。頸部一條大肌肉收縮，肌肉群反向伸展，讓頭部可以上揚或側斜。

大腦

　　對於關注敘事過程中如何呈現行為動作的漫畫家來說，孰悉大腦功能會有很大的幫助。大腦是極為複雜的器官，掌管精密的細胞系統、突觸與電路，整合協調各種體態、姿勢、臉部扭曲與聲音，人類就是運用這些行為展現情緒；大腦也執行理智要求的行動，以及像是受傷之後的本能反應。

1 雙腳與足部活動中樞

2 3 4 複雜活動與手腳協調中樞

5 向前動作與伸展手、腳

6 手部重複彎曲、轉動前臂

7 8 拉高與下壓嘴的弧度

9 10 唇與舌的活動

11 嘴收縮的弧度

12 眼睛的活動

13 視覺

14 聽力

a b c d 手腕與手指的活動

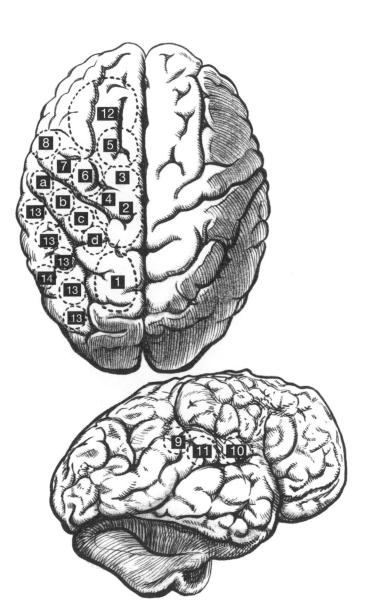

萬物皆想求生

人類行為的一大基本假設就是，人的活動都與生存意志有關。人體的解剖學配置就是為了利於生存。

考慮此一目的，我們暫且擱置有關理性扮演何種角色的哲學與科學論辯，聚焦在心靈與大腦搭檔合作的假設，關注它們如何影響人類行為。

圖像敘事描繪人體動作的寫實基礎如下：心靈啟動某種策略對大腦發出通知，大腦設計訊號並傳輸。整個行動過程是經驗累積儲存的結果，過程運用感覺器官：眼、鼻、口、觸覺，以及遍佈全身的神經與感測網路。

事實上，人類動作的姿態，是心靈與大腦處理疼痛、快樂或威脅這類外在刺激的結果。

人類的動作

　　人類動作分為兩大類：反射動作與情感動作，其運用視日常生活自發狀態而定。第三類則是前兩類的擴充，稱之為智能動作，主要是指人類在情境中習得的重複性動作，比如工作所需的身體勞動、戲劇表演。

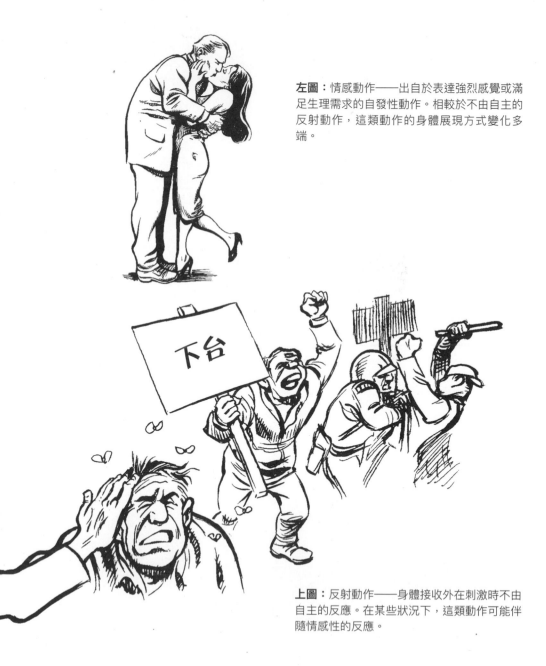

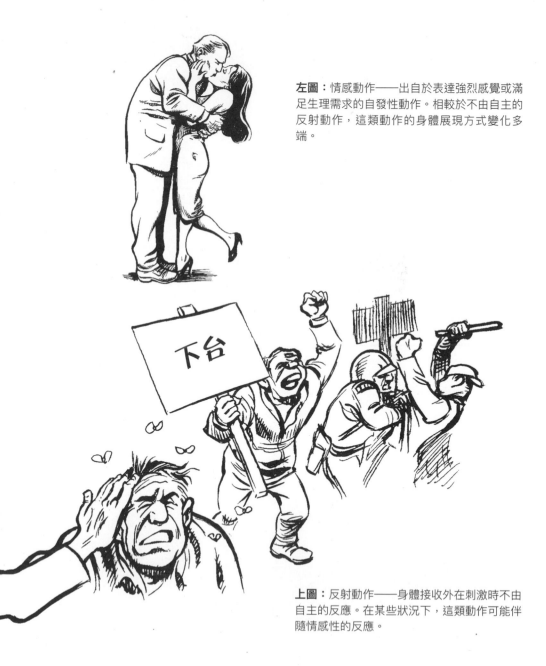

左圖：情感動作——出自於表達強烈感覺或滿足生理需求的自發性動作。相較於不由自主的反射動作，這類動作的身體展現方式變化多端。

下台

上圖：反射動作——身體接收外在刺激時不由自主的反應。在某些狀況下，這類動作可能伴隨情感性的反應。

情感動作 當心靈理解或者決定必須針對某種情況做出反應，就會命令大腦設計適合的動作。同樣的，當心靈想要表達脫險之後的寬慰或者勝利的喜悅，它會通知大腦展現相關情緒。

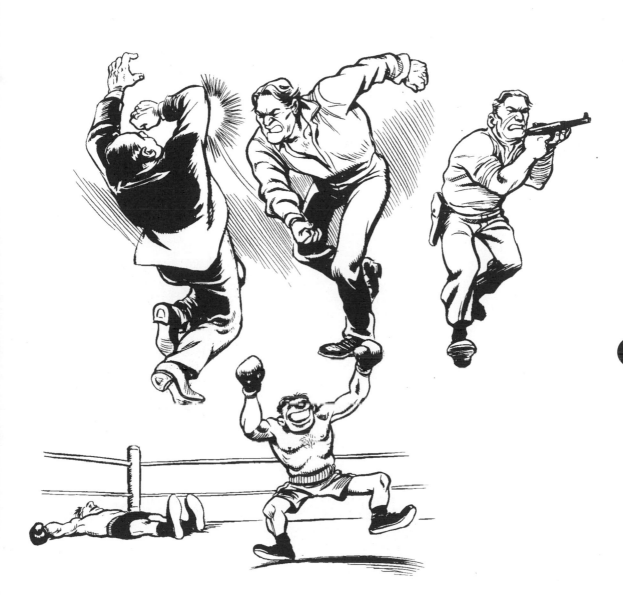

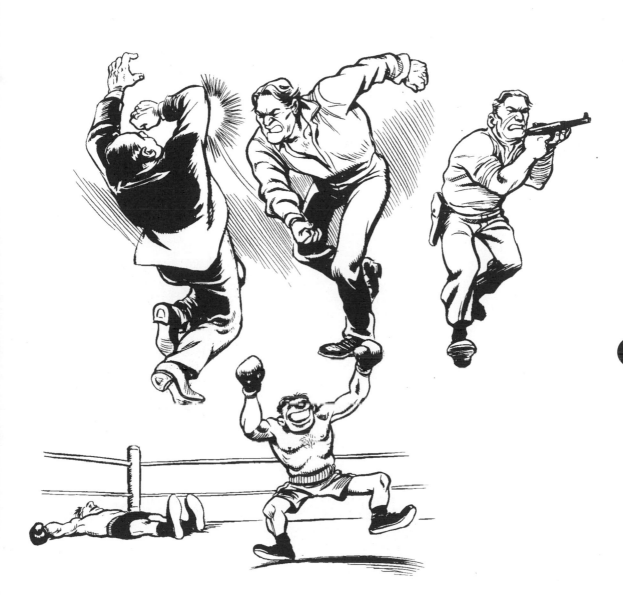

反射動作 大腦面對疼痛、受傷或是驚訝等外在刺激時，不假思索、未經計劃的反應。

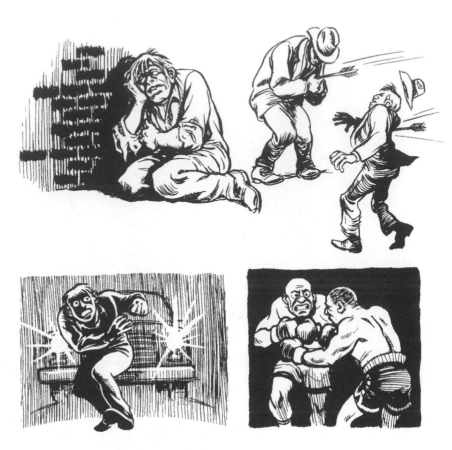

上圖：反射動作通常伴隨著防衛性動作。

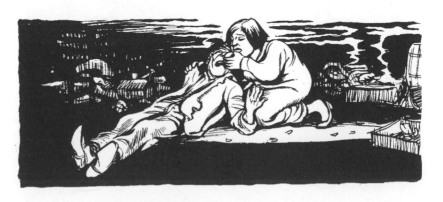

上圖：反射動作可能引發某種情感動作。

智能動作 預期危險發生，讓心靈提高警覺，並決定有所行動。根據之前累積的經驗以及儲存在大腦中的訊息，勾勒出即將出現的事物的可能路徑，身體並隨之移動。心靈評估危險、策畫情境，然後命令大腦移動身體，選擇最快速的路徑尋求安全。

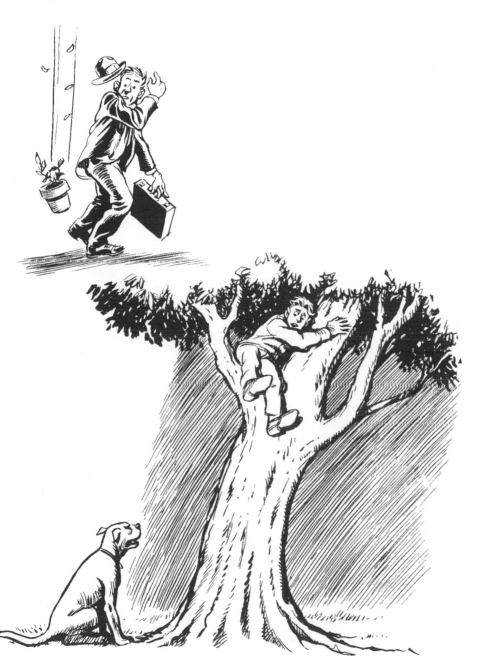

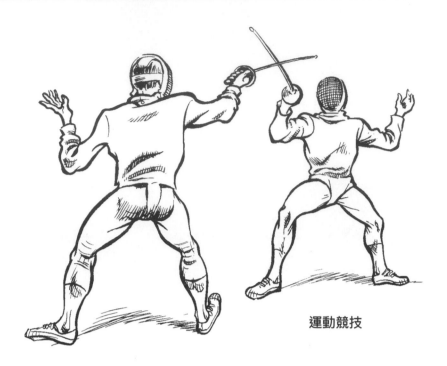

運動競技

上圖：運動是有規則可循的體能競賽。雖然運動賽事並非生命受威脅的情境，但是，想要有好表現，就需要不假思索地召喚智能運動。身體在限定時間內結合速度、耐力與策略作出反應。

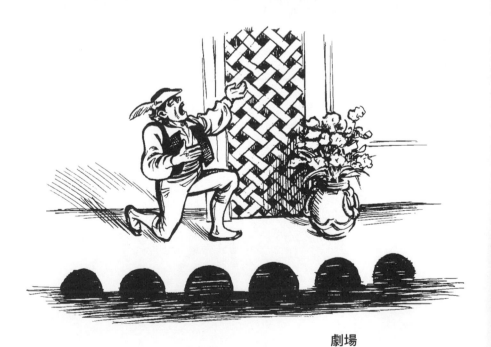

劇場

上圖：演員運用默劇演出這類智能動作表達感情，傳達幽默或感傷的情緒，以娛樂付費的觀眾。

心靈、大腦與身體（範例）

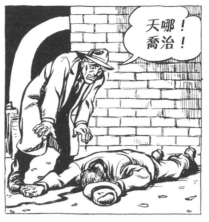

第一格：大腦確認出現意料之外的事，立刻做出反應，身體就地停止，一動不動。

第二格：當身體向前逼近，心靈以恐懼與不可置信的情緒做出回應，以便獲取更多訊息。

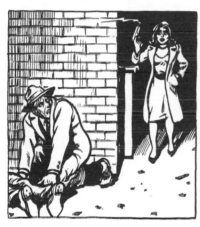

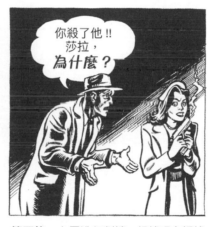

第三格：大腦搜尋現場，記錄所有顯現出來的事實。這時出現第二個意外狀況。身體轉過來，再次就地停止，一動不動，處理這則新資訊。

第四格：心靈進行判讀，根據現有證據做出結論，並要求進一步訊息。大腦告訴身體擺出質問的架式，搭配手勢更具說服力。

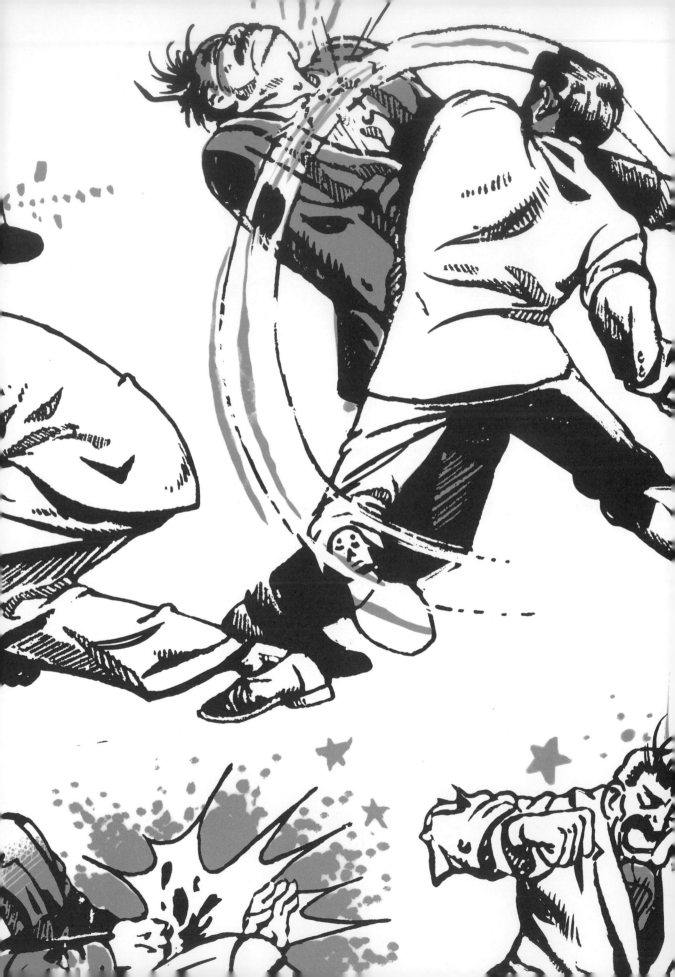

第 **6** 章

體態與姿勢的語言

在漫畫的連環藝術中，以分格界線、對話泡泡與標題方塊做為閱讀引導，帶領故事合理推進，我認為這是圖像文學創作的基本結構。但是，應該先看圖還是先閱讀文字，這點仍無定論。我們究竟是先瀏覽圖像再閱讀文字？抑或先閱讀文字再瀏覽圖像？也許視個人學習處理訊息的習慣而定。我確信在閱讀過程中，體態或鮮明刻畫的動作先於對話。這樣的優先地位，需要漫畫家嫻熟掌控人體動作，才能描繪出行動中的人物。大腦引發聲音的回應（說話），是用來支援伴隨事件而來的情緒反應；我認為這個推論似乎頗為合理。

原編註： 威爾·艾斯納對視覺敘事的興趣受到早期漫畫書頁面版式的挑戰，有時候他會針對可讀性與圖像呈現的方式，戲耍式地進行實驗。以下是兩則艾斯納的故事供比較。《殺手麥諾比》（Killer McNobby）共八頁，原載於 1941 年六月一日的《閃靈俠》畫刊；艾斯納前一年才剛創造了閃靈俠這個角色。當時二十四歲的艾斯納決定以沒有分格界線（閃靈俠的起始頁除外）、沒有對話框、沒有文字小標、沒有音效的手法處理這則閃靈俠冒險特別篇，並以怪異誇張的打油詩描繪人稱「殺手麥諾比」（喬瑟夫·史大林 Joseph Stalin）的反派，以及他與閃靈俠不期而遇的場景。艾斯納把拍電影的招式全用上了：明顯的姿勢、暴力動作、群眾的反應、空氣透視（aerial perspective），以及具情緒渲染力的特寫。他甚至以搞笑合唱的方式誇大一場打鬥，還大玩圖像與文字的斷片切割，同時不忘配合幽默效果，以此緩和打鬥的殘忍，直到最後閃靈俠揮出重磅一拳，KO 對手。刊登他作品的週日晨報那群有教養的讀者難以接受，艾斯納誇張、庸俗的娛樂手法自然備受批評。但他還是玩得挺樂的，因為這也同時證明他觸及了一群廣大的、沒有被看見的觀眾。再來看《要命的任務》（Hard

Duty，由艾斯納寫作與繪畫的真實故事，畫這則故事的時候是2000年，當時他八十三歲，距離《殺手麥諾比》已經五十九年。）這個作品出現在艾斯納的戰爭回憶錄《在越南的最後一天》（Last Day in Vietnam）。艾斯納同樣捨棄頁面結構設計，讓圖像與聲音融合，這是處理短篇角色的基本要素。艾斯納呈現一位在韓國的士兵粗魯的自我陳述，以連續三頁粗略、誇大的人像特寫，交疊展現其強壯體型的姿勢；接著在最後一頁則由另一個角色以完全相反的方式描述同一個主角，營造令人驚訝的爆點。這兩個例子分別完成於艾斯納繪畫生涯時間軸的兩端，從藝術與哲學層面論證他對圖像文學創作的信念：體態與姿勢先於文字。

* 漫畫專刊　　　　* 殺手麥諾比　　　　　* 動作 / 懸疑 / 冒險

COMIC BOOK SECTION　　　KiLLer M^cNobby　　　ACTION Mystery ADVENTURE

THE Spirit

* 閃靈俠

聽哪，親愛的讀者，噢請側耳傾聽⋯
這是一個無所畏懼的男人的傳說⋯
殺手麥諾比就是那個讓人嚇破膽的名字⋯
惡名昭彰，令人毛骨悚然的男人⋯
死亡是他的職業⋯
取人性命毫不費工夫—
他殺人迅速，你想多快就多快
斷手腳挖骨肉只不過是他的興趣
啊對了⋯
令人毛骨悚然的男人就是殺手麥諾比！！

BY Will Eisner

* 威爾・艾斯納

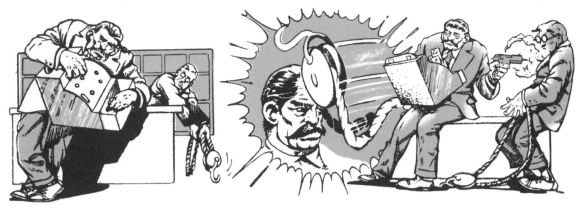

那麼⋯⋯就從一個小事件開始吧，
基於不怎麼體面的需求，他決定以偷竊維生⋯
他的受害人，這笨蛋朝他扔了一綑吊索，然後就被他不假思索地幹掉了⋯

沒錯⋯⋯對一個什麼都不怕的人來說，
這工作大有可為，他一面數著戰利品，一面想著⋯死人不吵不鬧，
營運開銷又低，而且他很快就能打響名號⋯

於是⋯⋯帶著裝滿子彈的槍與這樣的想法，
他開始按他的意思營業⋯偶爾他會捅幾個可憐的傢伙，
偷點東西，但是每天幹掉一個人⋯

他的名字意味著死亡，
他的行為透過廣播放送，所有人聽得連大氣也不敢喘…他看起來如此冷酷，
光是那張臉都足以致人於死，貶眼瞬間，就地倒斃…

但是，在城市的中北部，
沒，我們沒離題，閃靈俠住在深深的地下…這是個了不起男人，
他的名氣卻正好相反…

閃靈俠，你知道嗎，
他是詐騙與邪惡的打擊者…他認定是時候阻止犯罪了，
逮捕這個社會害蟲…

於是⋯⋯身無配槍⋯他來不帶槍⋯
他前往黑街陋巷展開搜索⋯他來了⋯他不曾踏足這樣的地方⋯
竄逃的監視者很快把消息傳開⋯

這時⋯⋯地下社會已經知道一場暴風雨就要來了⋯
於是紛紛聚集起來為他們的大哥助威⋯當閃靈俠現身，
附近不見半個流氓⋯就連地位最卑微的流浪漢也沒有⋯

噢⋯⋯他們在凱利的場子碰面，殺手的眼神嚴酷，
而閃靈俠冷靜地點頭致意並慢慢地說：你玩完了⋯我希望你坦承一切，
否則，我會把你打爆，打死了事。

殺手嗤之以鼻，高聲吼道，
「比你更厲害的都被我轟了，」說著，他立刻拔槍射擊，閃靈俠身體一低，
算準了揮出一拳，結結實實打在麥諾比的鼻子上…

圍觀的群眾屏住呼吸，
這場戰鬥，打死才有輸贏…殺手立刻還了一拳…閃靈俠應聲倒地，
但他並不惱火，因為他回擊一拳，打得那傢伙嘎吱作響…

此刻…殺手很清楚的知道，
他從來沒有跟這樣的男人幹過架，連遇都沒遇過…每次只要稍有鬆懈，
閃靈俠立刻狠狠揮拳！…在麥諾比反擊之前繼續快拳猛攻‼

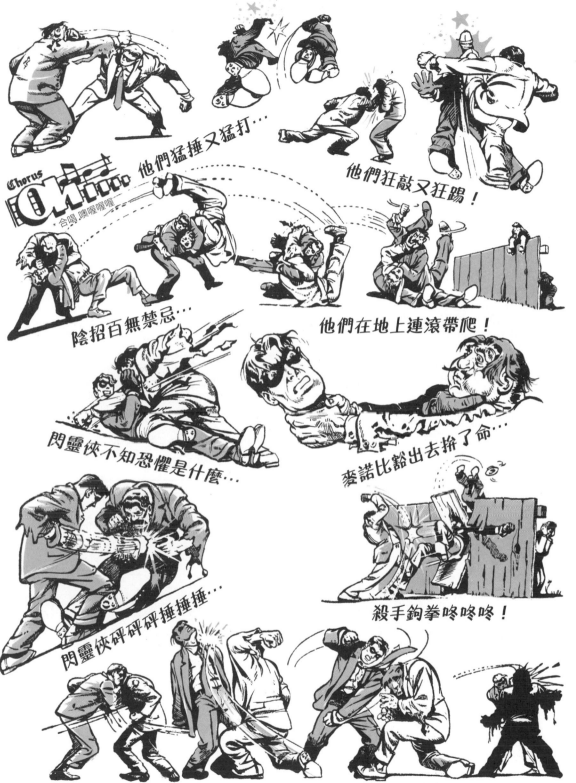

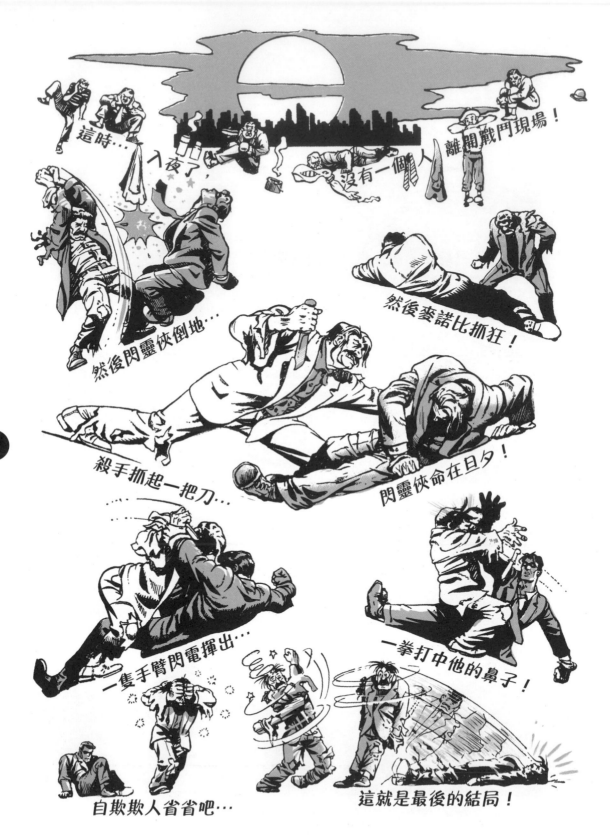

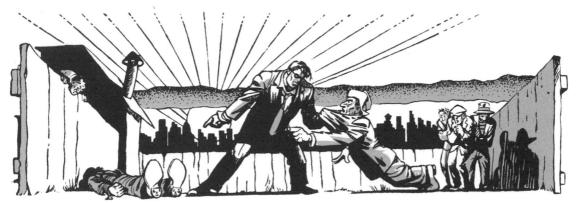

這時⋯⋯天亮了⋯這一戰打到黎明，閃靈俠緩緩轉身面對圍觀群眾⋯
他們的大哥玩完了，他們互相揭底當爪耙，他們卑微又恐懼，
活像殺手見到閃靈俠！

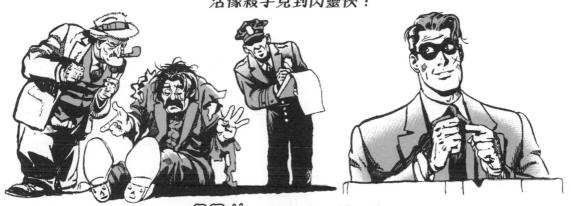

喔是的⋯⋯他們的口徑一致，
當多蘭警官到場，麥諾比的罪行昭然若揭⋯唉，
麥諾比根本稍一追問就立刻認罪，閃靈俠冷冷嘆了口氣，「結案！」

然後⋯⋯當麥諾比被拖走的時候，
閃靈俠繼續朝北方前進，早晨的太陽升起，明亮飽滿又純淨⋯
於是⋯，大街小巷傳頌不絕⋯唉唉⋯
大家都在說一個什麼都不怕的男人的故事！！

HARD DUTY

該死

我告訴
他們
把這些
桶子
搬走！

我不需要
他媽的
堆高機！

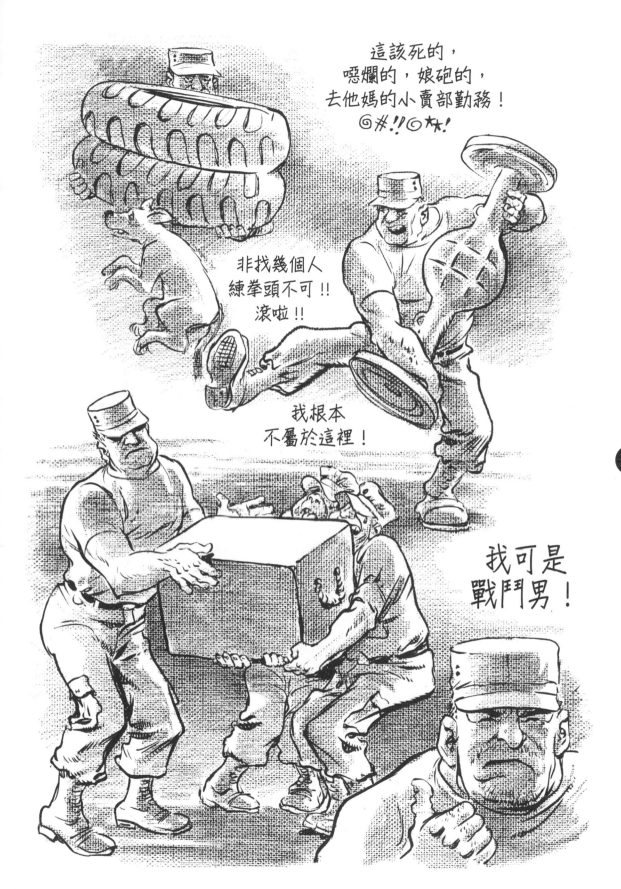

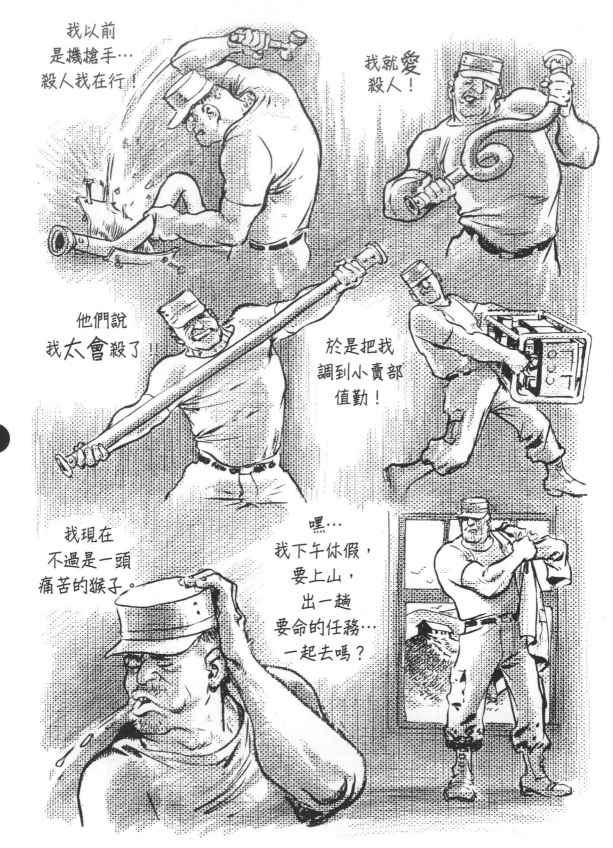

我以前是機槍手…殺人我在行！

我就愛殺人！

他們說我太會殺了。

於是把我調到小賣部值勤！

我現在不過是一頭痛苦的猴子。

嘿…我下午休假，要上山，出一趟要命的任務…一起去嗎？

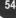

54

…這裡…
跟上來！

歡迎來到我們的孤兒院！
這裡都是當地女孩子
跟你們的士兵生下的孩子。
沒有人要這些孩子。
只有一位士兵經常來這裡跟孩子玩。
他真是非常溫柔善良！

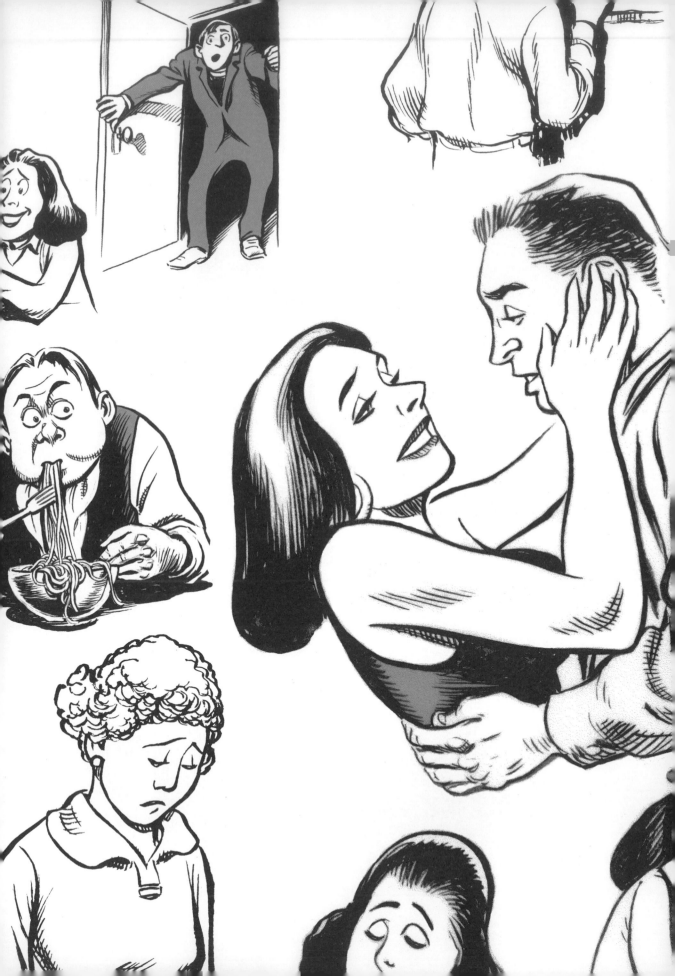

人類的情緒

　　所有身體動作都伴隨情緒發生。人類情感,諸如悲傷、歡快、喜悅、嫉妒、羞恥、寬慰、生氣、暴怒與幸福,都可以透過共通的姿勢與體態展現。繪圖者必須謹記,情緒的展現不盡然只在臉部。肌肉回應大腦的命令,全身都會協調因應,並受當時狀況、外在環境等不同因素影響,同時也與年齡、性別、角色的身形解剖學有關。人格特質、體形特徵,甚至職業都能讓角色產生化學變化,決定在特定情況下情感表達的幅度。

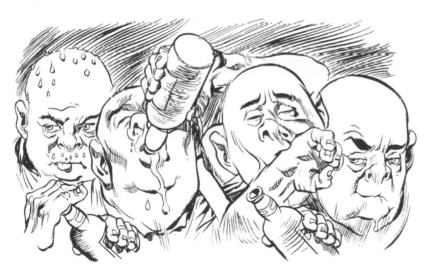

上圖:在《與神的契約》(A Contract with God)中,大樓管理員藉著酒精壯膽。像這樣以特寫展現臉部表情,幫助讀者想像角色的體形特徵與人格特質。

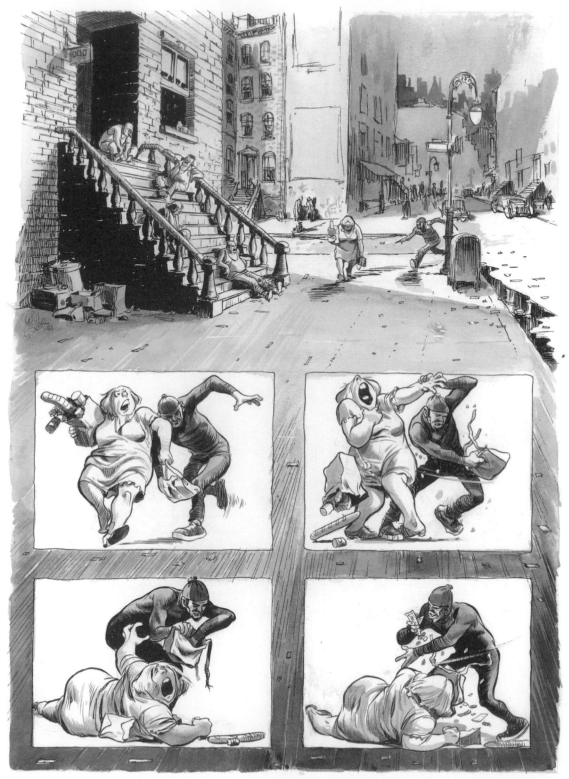

上圖與右頁：〈目擊者〉（Witnesses）是《紐約：大都市》（New York The Big City）中的兩頁小短篇，艾斯納首先打造了一個犯罪現場，接著去除背景，單獨描繪竊盜與逃脫的動態，讓讀者一下子就看見竊賊與受

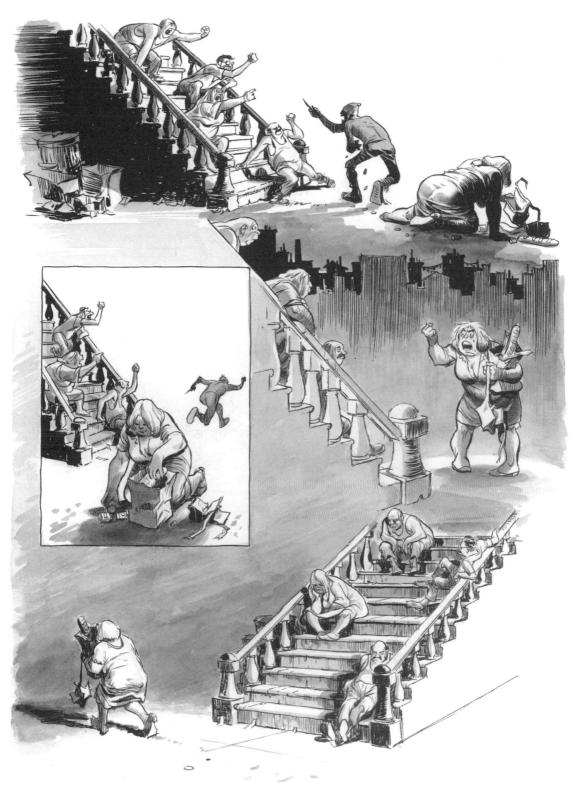

害者的手勢與體態，門廊上旁觀的人們一動也不動，成為階梯的一部分。故事裡沒有對話或聲音效果，艾斯納迫使他的讀者成為沉默的目擊者，什麼都看在眼裡，卻保持距離不介入。

憎恨

　　憎恨是身體動作的情緒前奏。身體改變姿態，配合打算要做出來的動作。大腦指示肌肉待命，讓身體為動作做好準備。以臉部來說，下顎肌肉緊縮、牙齒咬緊、脖子變僵硬。拳頭握緊了。如果憎恨情緒被壓抑，身體也會調整體態，隱藏感覺與挫折。人體解剖學的設計不只用來保護身體，也為了回應內在情緒。

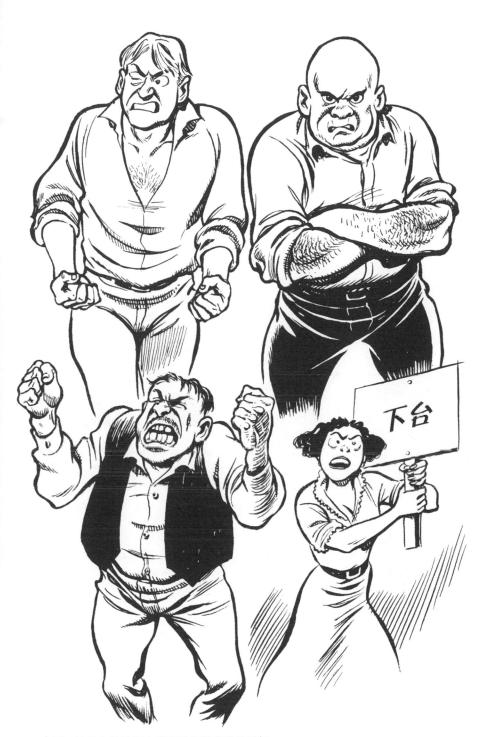

上圖：這些人體的張力傳達憎恨與噴發的怒氣。

羞恥

　　當事人對某事感到遺憾或尷尬的相關記憶會觸動這樣的情緒，體態取決於羞愧的原因。如果這原因不久前才剛發生，心靈便對肌肉下指令，咬緊牙關、握緊拳頭、雙臂環抱、脊椎挺直、脖子肌肉僵硬，以便應付指責 。如果羞愧的原因發生在過去，心靈便會設採取否定或輕忽的態度去壓抑相關記憶，也許是為了要應付他人引發的痛苦、罪惡感或指責。

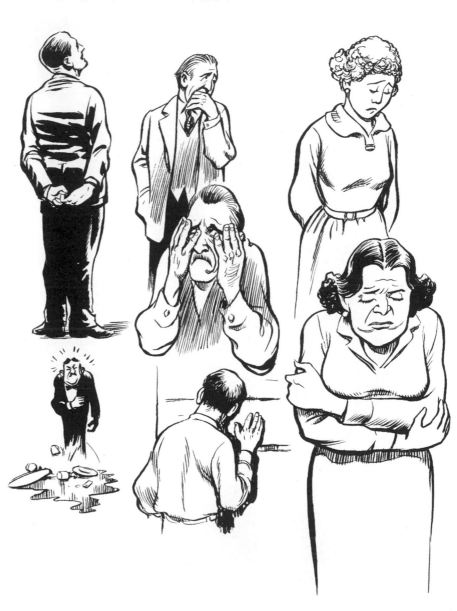

上圖：更像是艾斯納的個人歷史：年輕的威利看見自己失業的父親擺出一副成功企業家的樣子，為此深感羞愧，摘自《走向風暴之心》（To the Heart of the Storm）。

愛

　　描繪愛的情緒通常透過自主體態，而非反射體態。最生動的姿勢出自於關心某人狀況，流露出來的溫柔與掛念。身體肌肉放鬆，可動的骨頭操控肩膀與手臂，做出溫柔的姿勢傳達愛意。

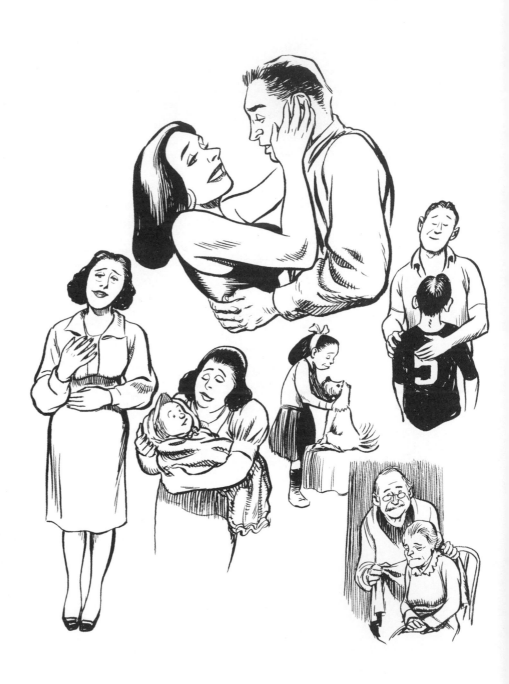

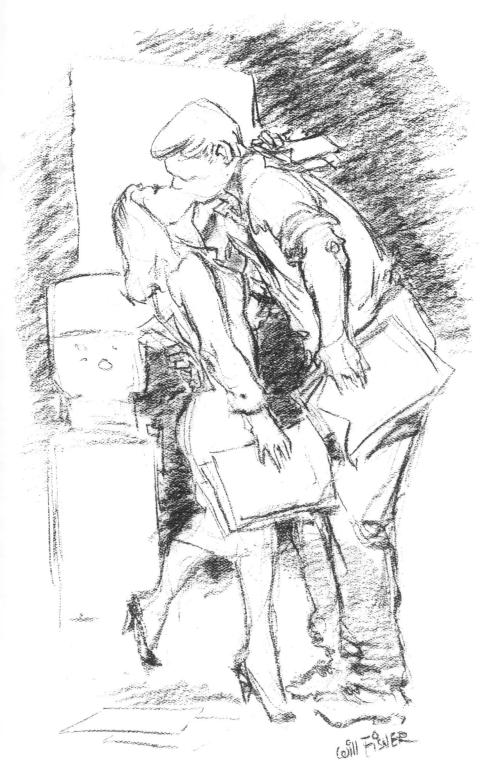

上圖：緊抓在手上的文件強化戲劇效果，凸顯這對情侶興之所至，突然發生的浪漫時刻。

驚訝

　　人體對意料之外事件的反應，就像預期某種身體威脅將發生那樣，骨骼周圍的肌肉會緊縮。呈現直挺、僵硬的體態，試圖打斷之前正要做的動作。描繪驚訝狀態時，必須將身體之前正在進行的動作納入考量，因為從動作中脫離正是描述驚訝本質的手法。

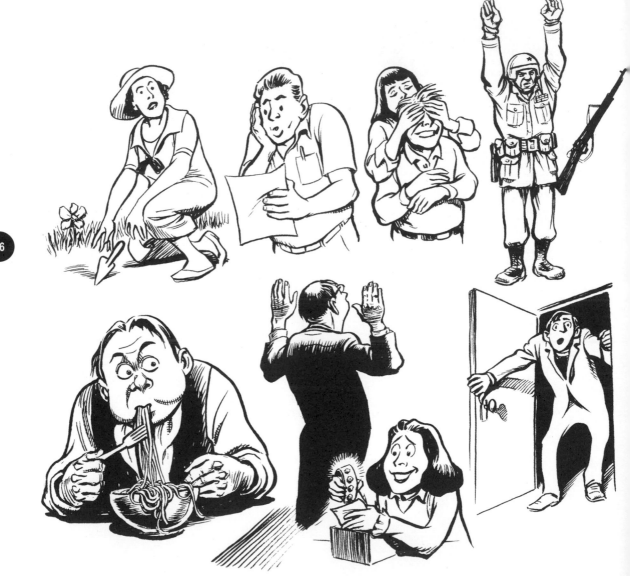

上圖：出自《隱形人》（Invisible People）中的〈權力〉（The Power），突然遭拋棄的驚訝。

生氣

　　生氣之後可能伴隨沮喪、憂鬱，或透過身體動作展現，藉由收縮肌肉、改變體態控制並掩飾這種情緒；就身體反應來說，這是因為大腦激發了製造暴力行為的化學物質。情節以復仇或追逐為主的故事，這類威脅的解決之道通常是肢體暴力。以下是一些常見體態的經典呈現，是人體解剖學在執行動作時的基本樣貌。

68

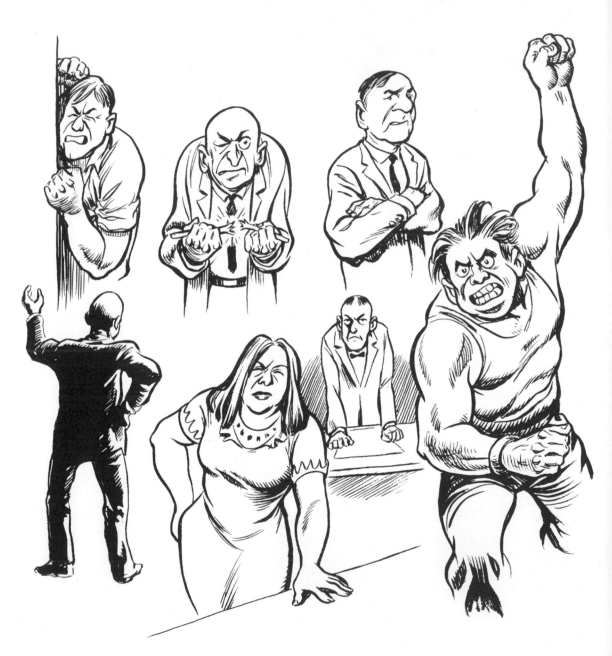

所以說…
我沒做好
份內的工作
是嗎？
是嗎？
哼！

城市人很早就知道
避免身體接觸的必要性。

我每天
準時
上班！
店裡
最佳紀
錄保持人！

大家
都靠我
罩…哼！
我最
英明了
我！

他們故意
要弄我！

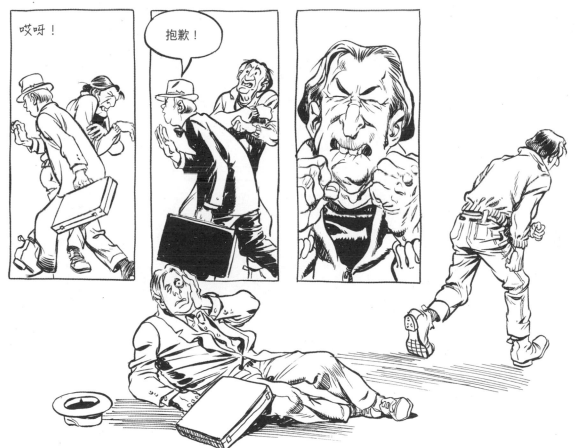
哎呀！

抱歉！

上圖：兩個不太可能戰鬥的人踏上衝突之路，過程被記錄在《城市人記事簿》（City People Notebook）。

恐懼

　　恐懼是身體面臨迫切的傷害，突然改變體態的反應。身體就定位進行自我防衛、準備戰鬥、抗拒、投降或者截擊。體格（胖或瘦）可能限制或提高行動的流暢度，這也會影響體態。敏捷強壯

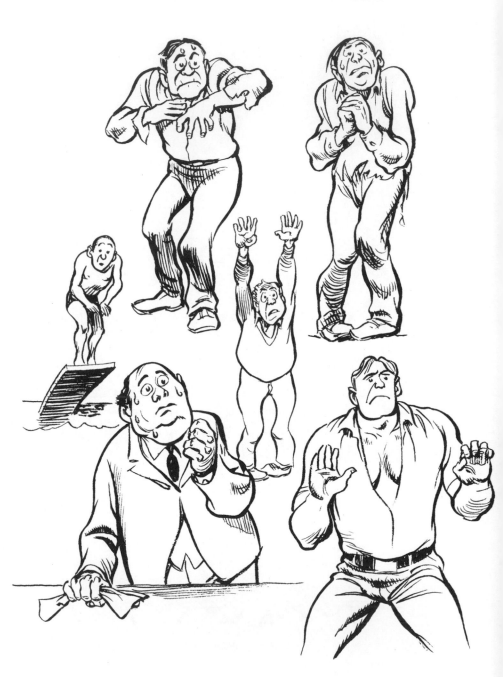

的身體會拉開架式準備打鬥，瘦弱的身體則會縮成一團，或就近找掩護。面臨失望或預期壞消息等威脅，肌肉會緊縮，身體變得僵硬。面臨身體威脅，臉部會呈現各種不同反應。眼睛會瞪大，這是動物本能，為了努力看清危險的來源或者其他敵人，並且尋找脫逃路徑；面臨情緒威脅，眼睛則會縮小或閉起來，阻絕噩耗。

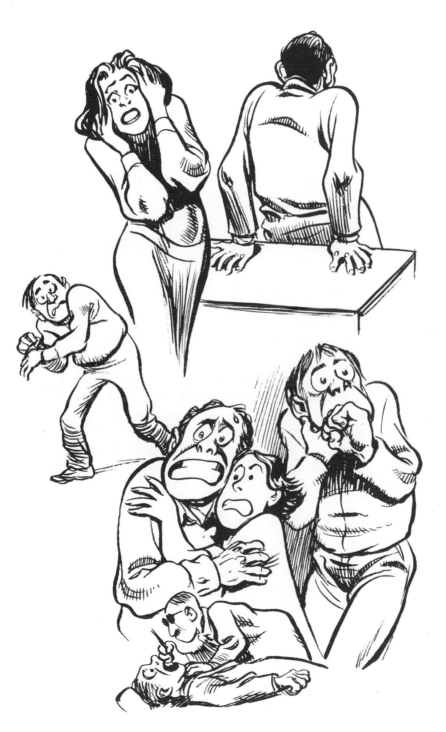

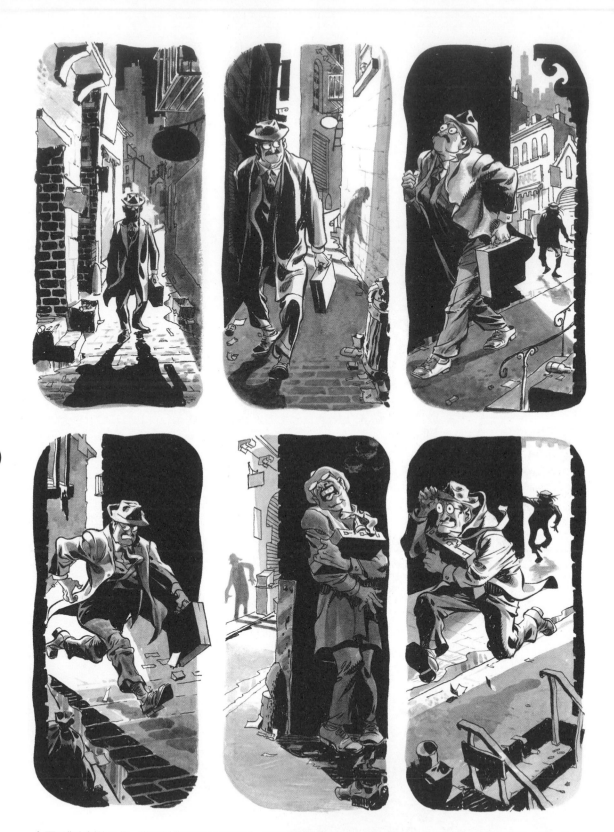

上圖：遭攻擊的恐懼、慌張以及終於鬆了口氣，這些情緒轉折讓走在都市叢林裡的夜歸男子活靈活現。選自《紐約：大都市》中的〈街燈〉（Lamppost）。

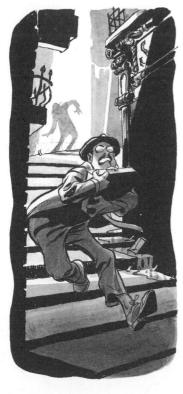
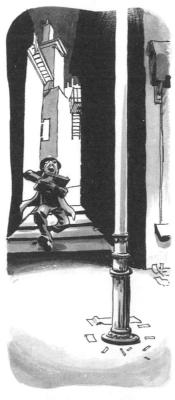
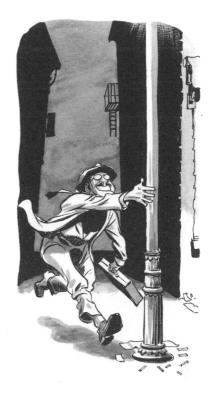

73

CHAPTER 7 人類的情緒

喜悅

　　喜悅的理由很多樣，描繪這情緒必須考慮其發生的原因，以及相關人物的個性。常見的原因包括：勝利、拚搏後的成功、極度肢體放鬆、威脅解除，或者接獲好消息的反應。臉部肌肉放鬆，或者拉出一個咧嘴笑，肩膀也放鬆下來，姿勢與身體動作不再緊繃，因為已經沒有需要防衛的理由了。體態展現出安全感，渾身都散發勝利的滋味、毫不壓抑的滿足、成就感或者某種收穫。

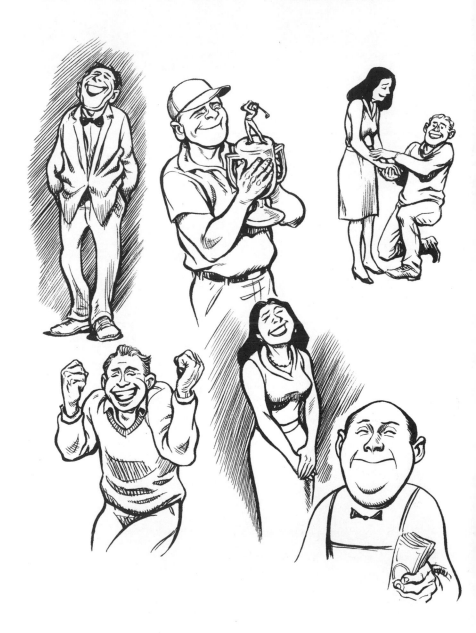

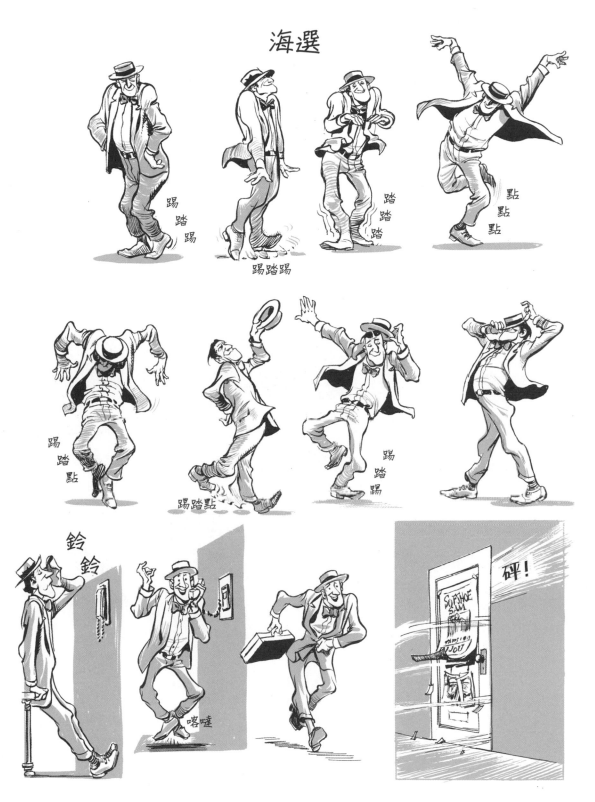

踢
踏
踢

踢踏踢

踏
踏
踏

點
點
點

踢
踏
點

踢踏點

踢
踏
踢

鈴
鈴

喀噠

砰！

上圖：踢踏舞中身體律動的活力與自由可以傳達喜悅，威爾·艾斯納的《海選》（Casting Call）呈現了這種感覺。

悲傷

　　描繪悲傷要考慮原因、周邊狀況、角色的體格、年齡、教養背景。悲傷可能伴隨憤怒、懊悔、自憐，或者藉由身體動作誇張地表達感覺。人們往往會壓抑悲傷，這時肌肉會阻擋所有明顯的身體動作。由於引發悲傷的原因與人物個性不同，表現出的姿勢與體態也會產生極大差異。遭遇生離死別時，身體像是癱掉，肩膀肌肉放鬆，頭往下垂，體態看起來就是很想退縮或者躲起來。某些性格的人可能會透過巨大的憤怒展現悲傷。

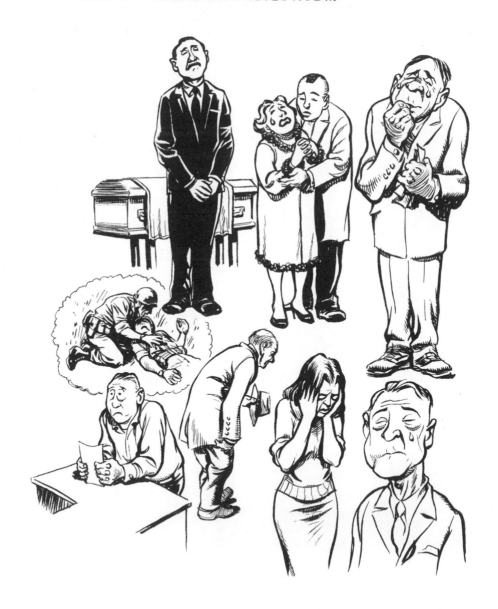

歌劇

上圖:失去至親,深陷悲傷的城市男子穿越市區,伴隨著街道上的各種聲響,以及從老舊點唱機中傳來的音樂。選自《紐約:大城市》中的〈歌劇〉(Opera)。

* 醫院 / 急診室 / 入口

* 保持
安靜

* 嘰

* 叭叭叭，嗶一

78

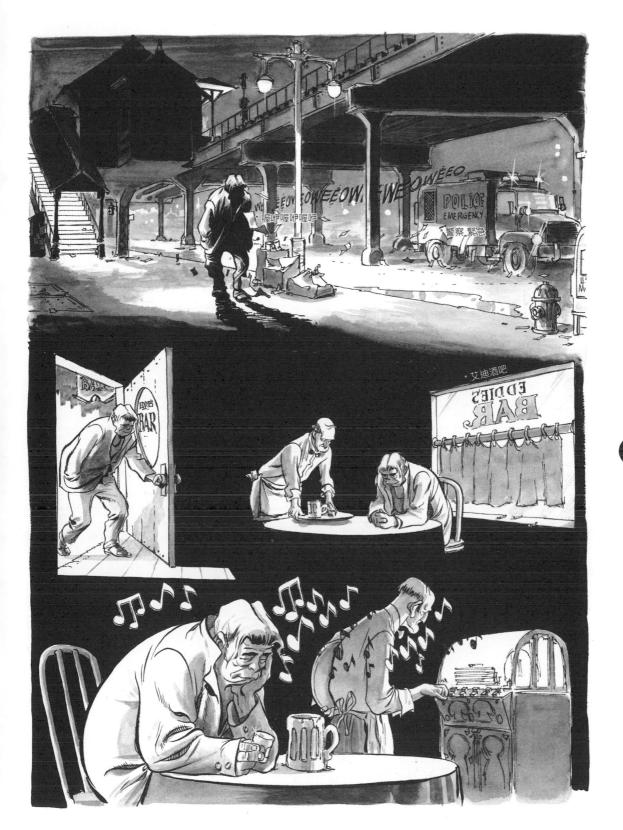

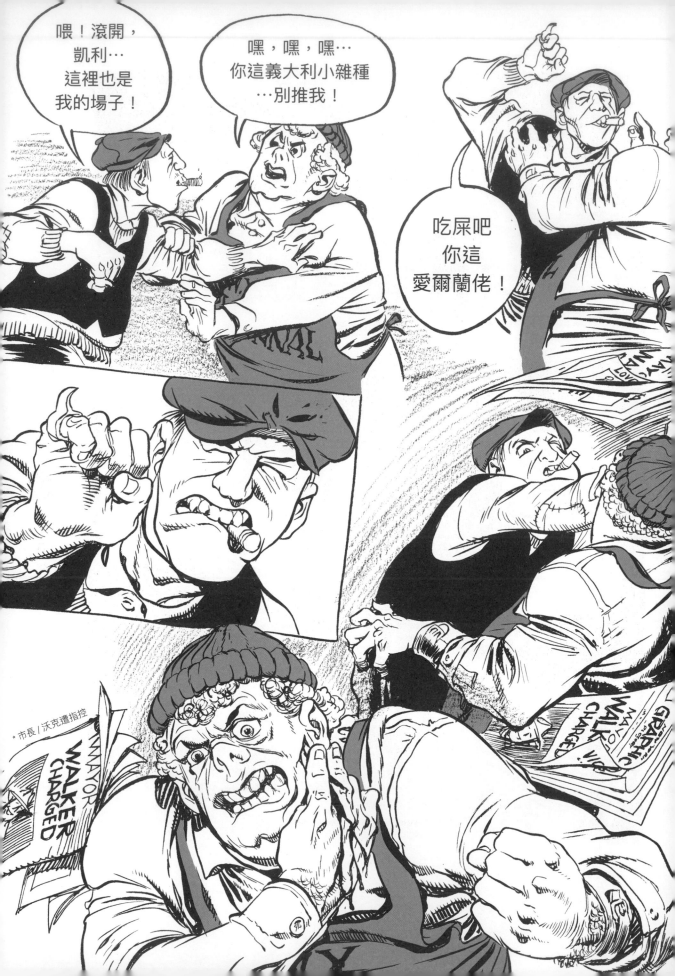

第 **8** 章

攻擊性肢體動作

　　不同於因為疼痛或預期疼痛觸發的情緒性反射動作，多數攻擊性行動是人類蓄意為之，並且往往是經過思考的。這種行動需要渾身大部分肌肉運作，讓身體使勁去躲避，或者做出強而有力的動作。漫畫家要畫出這樣的動作，必須將角色的身體特質與動作的原因一併納入考量。一幅使人信服的人像，不論是誇張手法、喜劇手法或者寫實手法，引發動作的原因、暴力的對象或者可能的目的，均有助凸顯這股力道。同樣的動作，分別由舞者與拳擊手來展示，會呈現不同的力量寫照。

左圖： 在《走向風暴之心》中，因為派報地盤糾紛飆出種族歧視性言語，引爆一場暴力衝突。

力量

　　從靜態到發送極度強大力量的動作，雙腳的作用是定錨，骨盆則是支點。如果是從飛奔狀態發送力量，則由肩膀的肌肉承擔重任。

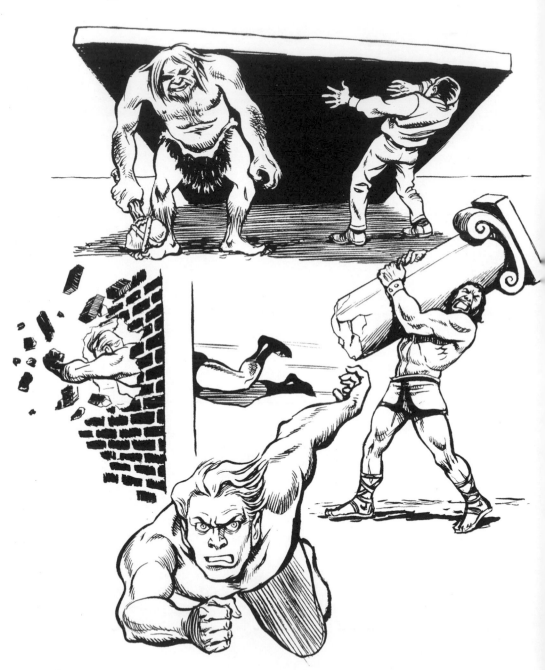

原編註：為了闡述艾斯納的觀點，以兩篇作品做為比較。其一出自 1949 年四月十號《閃靈俠》畫刊，標題是《最萌上尉》（Lovely Looie），另一篇是圖像小說《卓喜街：鄰居》（Dropsie Avenue：The Neighborhood）。《閃靈俠》故事裡的暴力帶有喜劇目的；而在《卓喜街：鄰居》中則是做為嚴肅劇的一部分。

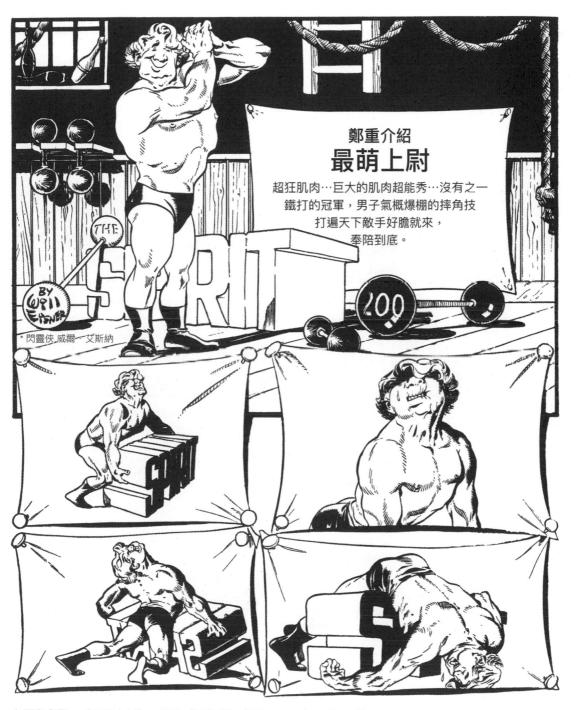

上圖與次頁：《最萌上尉》，選自《閃靈俠》畫刊，1949 年 4 月 10 日。

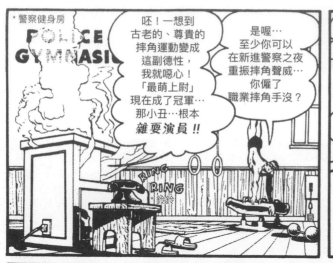
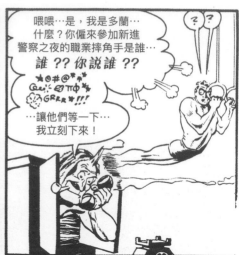

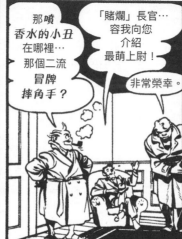
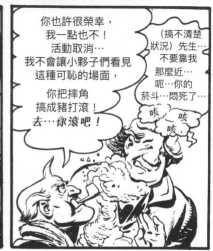
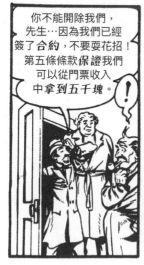
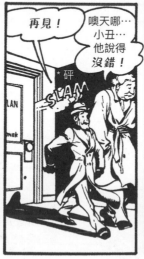
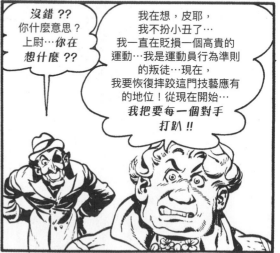

於是…當晚…聖路易競技場…

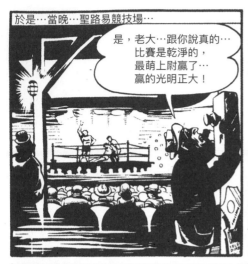

是，老大…跟你說真的…比賽是乾淨的，最萌上尉贏了…贏的光明正大！

隔天晚上，在麵條劇場…

他又贏了!!

噢…

我只是來看一場表演！

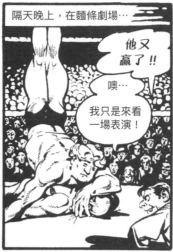

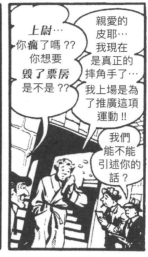

上尉…你瘋了嗎?? 你想要毀了票房是不是??

親愛的皮耶…我現在是真正的摔角手了…我上場是為了推廣這項運動!!

我們能不能引述你的話？

再隔天的晚上…一個菸霧瀰漫的房間…市中心…

各位…這是禁酒令之後最糟糕的事情了！

可恥！

正當手段摔角…哼！

叛徒！虧我們把他捧出名氣了…

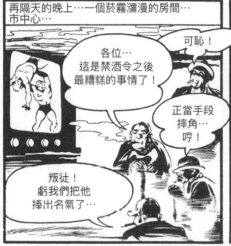

除了幹掉他，沒別的方法！

是啊…沒有人可以

出賣上校運動俱樂部！

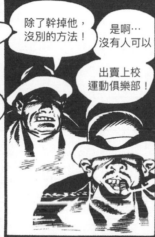

安靜…你沒看到他正在思考嗎？

怎樣，魔頭…下命令吧…

嗯…

我們不殺他…我們要好好利用…回歸真正摔角比賽。也就是說，回歸簽賭下注…也就是說，我們要回歸老本行，好好「喬」比賽。

是啊！

太好了!!

太聰明了吧！

因為他是個快樂的老傢伙♪

一定要讓他一直贏下去啊！

好日子回來啦…

最萌上尉獲勝!!

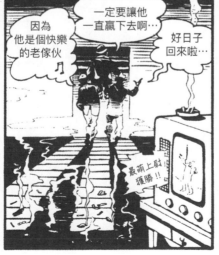

那天晚上…

上校運動俱樂部把錢押在你身上！這意味著你必須一直贏下去，否則就玩完了！

不要拿骯髒的金錢交易來煩我…

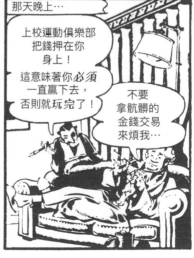

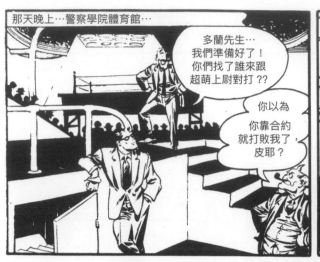

那天晚上…警察學院體育館…

多蘭先生…
我們準備好了！
你們找了誰來跟
超萌上尉對打？？

你以為
你靠合約
就打敗我了，
皮耶？

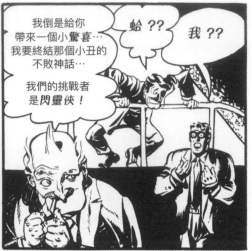

我倒是給你
帶來一個小驚喜…
我要終結那個小丑的
不敗神話…

我們的挑戰者
是閃靈俠！

蛤？？

我？？

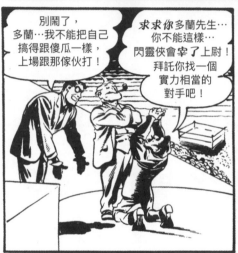

別鬧了，
多蘭…我不能把自己
搞得跟傻瓜一樣，
上場跟那傢伙打！

求求你多蘭先生…
你不能這樣…
閃靈俠會宰了上尉！
拜託你找一個
實力相當的
對手吧！

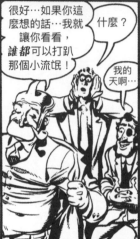

很好…如果你這
麼想的話…我就
讓你看看，
誰都可以打趴
那個小流氓！

什麼？

我的
天啊…

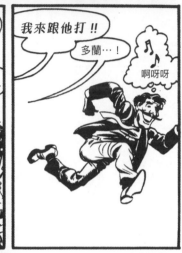

我來跟他打！！

多蘭…！

啊呀呀

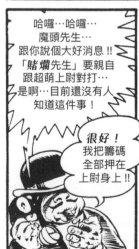

哈囉…哈囉…
魔頭先生…
跟你說個大好消息！！
「賭爛先生」要親自
跟超萌上尉對打…
是啊…目前還沒有人
知道這件事！

很好！
我把籌碼
全部押在
上尉身上！！

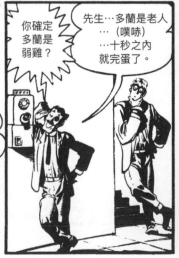

你確定
多蘭是
弱雞？

先生…多蘭是老人
…（噗哧）
…十秒之內
就完蛋了。

嗯…

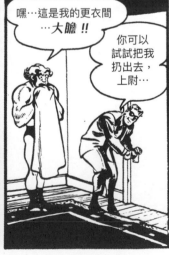

嘿…這是我的更衣間
…大膽！！

你可以
試試把我
扔出去，
上尉…

86

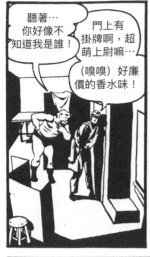

聽著⋯
你好像不
知道我是誰！

門上有
掛牌啊，超
萌上尉嘛⋯

（嗅嗅）好廉
價的香水味！

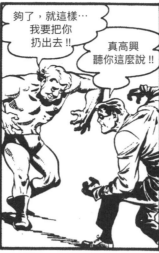

夠了，就這樣⋯
我要把你
扔出去！！

真高興
聽你這麼說！！

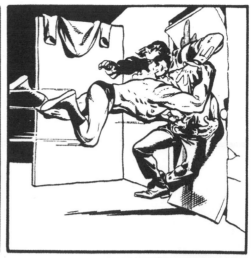

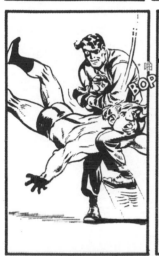

啪
BOP

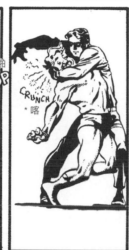

CRUNCH
*喀

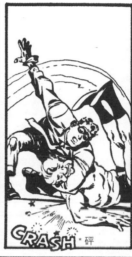

CRASH
*砰

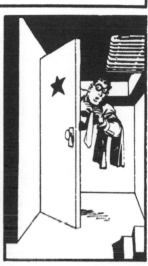

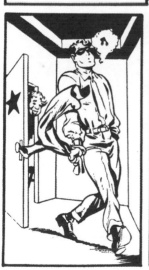

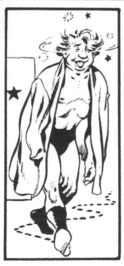

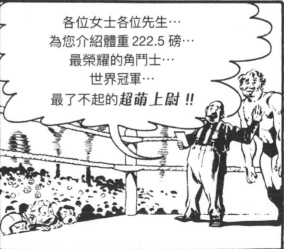

各位女士各位先生⋯
為您介紹體重 222.5 磅⋯
最榮耀的角鬥士⋯
世界冠軍⋯
最了不起的 **超萌上尉 !!**

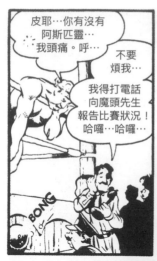

皮耶…你有沒有阿斯匹靈…我頭痛。呼…

不要煩我…

我得打電話向魔頭先生報告比賽狀況！哈囉…哈囉…

BONG

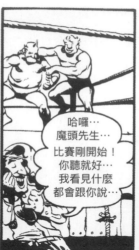

哈囉…魔頭先生…比賽剛開始！你聽就好…我看見什麼都會跟你說…

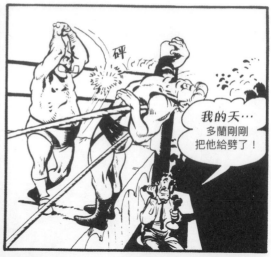

砰

我的天…多蘭剛剛把他給劈了！

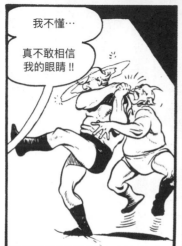

我不懂…真不敢相信我的眼睛！！

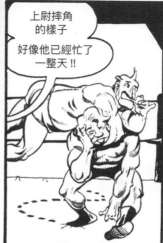

上尉摔角的樣子好像他已經忙了一整天！！

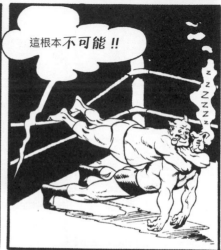

這根本**不可能**！！

zzzz

88

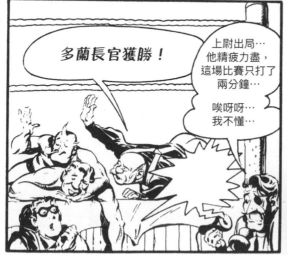

多蘭長官獲勝！

上尉出局…他精疲力盡，這場比賽只打了兩分鐘…

唉呀呀…我不懂…

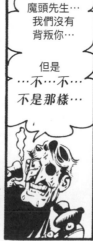

魔頭先生…我們沒有背叛你…

但是…不…不…不是那樣…

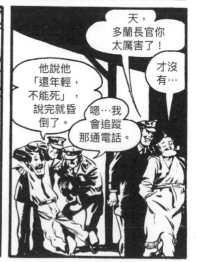

天，多蘭長官你太厲害了！

才沒有…

他說他「還年輕，不能死」，說完就昏倒了。

嗯…我會追蹤那通電話。

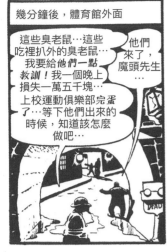

幾分鐘後，體育館外面

這些臭老鼠…這些吃裡扒外的臭老鼠…我要給他們一點教訓！我一個晚上損失一萬五千塊…上校運動俱樂部完蛋了…等下他們出來的時候，知道該怎麼做吧。

他們來了，魔頭先生…

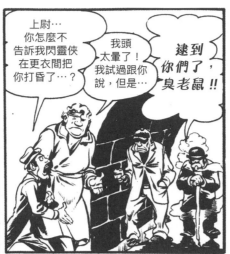

上尉…你怎麼不告訴我閃靈俠在更衣間把你打昏了…？

我頭太暈了！我試過跟你說，但是…

逮到你們了，臭老鼠！！

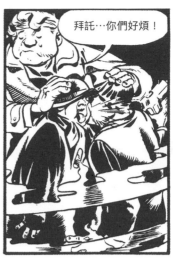

拜託…你們好煩！

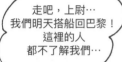

隔天早上

走吧，上尉…我們明天搭船回巴黎！這裡的人都不了解我們…

哈囉，克林克，美好的早晨，咱們「巨山多蘭」在哪兒啊？

哈哈。我們威武的長官在健身房呢，正在傳授摔角撇步給小夥子們。

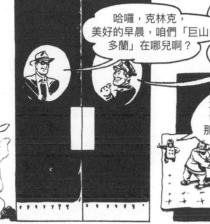

天哪，多蘭先生，你最後把上尉撂倒那朝固定技是什麼？

我稱之為「多蘭懸吊技」…啊…過來，我來示範！不要怕，小子…把你的手放在這裡。

好啦，小木頭，看仔細了…像這樣抓住這隻手，然後，一、二…

THUD
咚

戲劇裡的暴力

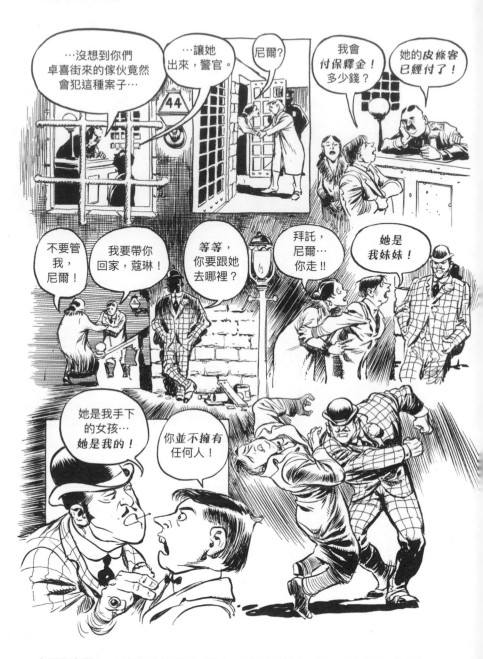

上圖與次頁：一場戲劇性的衝突，導致一個暴力的決定，選自《卓喜街：鄰居》。

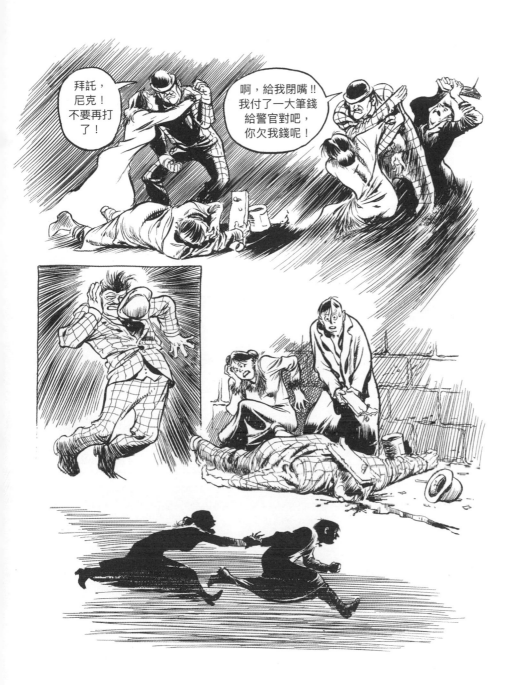

CHAPTER 8　攻擊性肢體動作

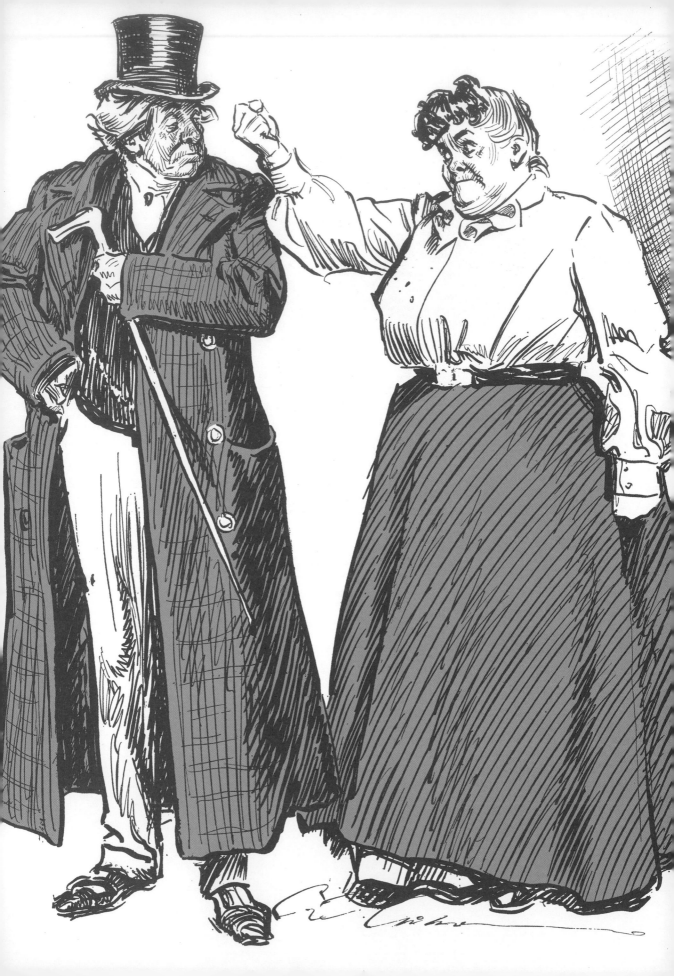

第 9 章

會說話的圖片

　　1900 年左右，正是古典報紙與雜誌插畫發展的初期，查爾斯·達納·吉布森（Charles Dana Gibson）是擅長表現解剖學的大師之一。他的單格插畫以「卡通」聞名於世，因為總是能與當時社會互動，製造幽默情境。這些作品為出色的藝術與繪畫技法提供最佳例證。他在創作中使用圖像對白的形式。每張圖片下面都有幾行文字，可能是評論或對話。作品中人物姿態的辨識度如此鮮明，使圖像本身就是可閱讀的語言，幾乎不需要文字輔助。吉布森對人體解剖學的純熟掌握是成功關鍵，如同以下取材自舊版《生活》（Life）雜誌的案例，包括《表情研究》（Studies in Expression）與《寡婦與她的朋友》（The Widow and Her Friends）。

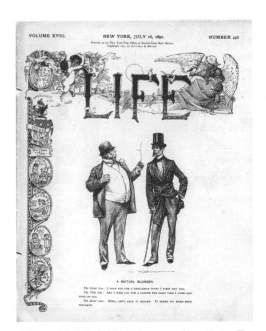

上圖：《生活》雜誌封面，1891 年 7 月 16 日

左頁：可讀性極高的大幅線條畫，角色特質與細微的姿勢都觀察入微，整體圖像無懈可擊。

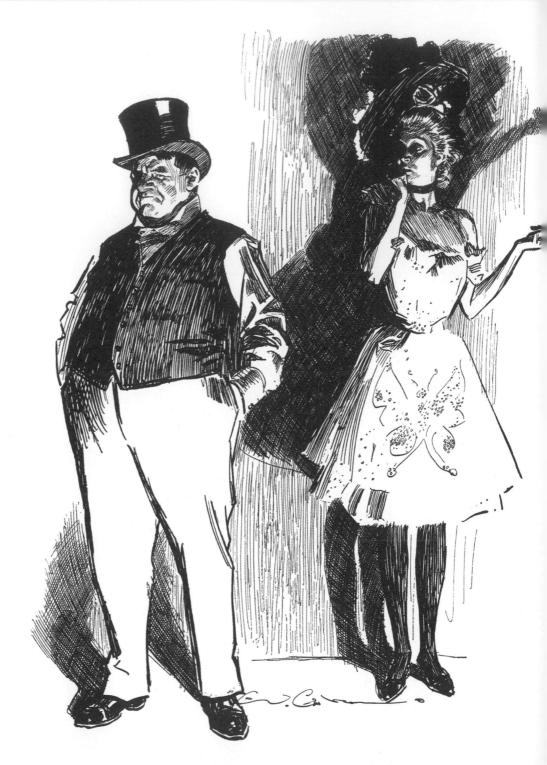

經理：如果你再不打起精神，我就得終止咱們的合約了。
「別這樣！我有一個孩子跟兩個丈夫要養。」

上圖：〈劇場經理與女演出者〉運用戲劇性的燈光與刻板印象的姿勢。

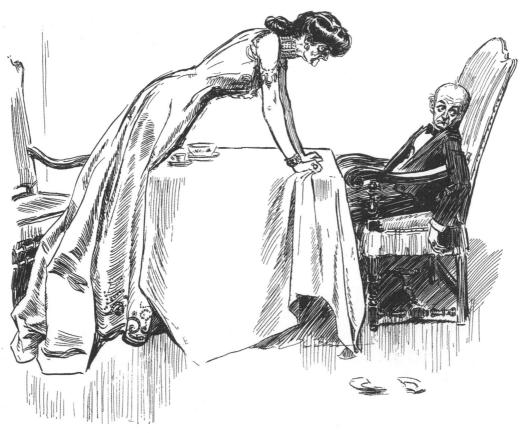

一個偏好矮一點、快樂一點的妻子的男人肖像。

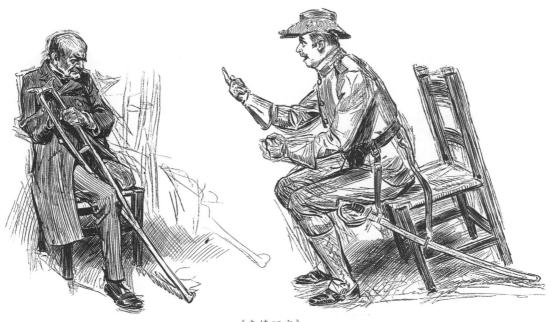

《表情研究》
一位美裔西班牙英雄描述戰爭的恐怖。

上圖：兩幅吉布森 1902 年的作品，以寫實的描繪手法呈現漫畫式的衝突。

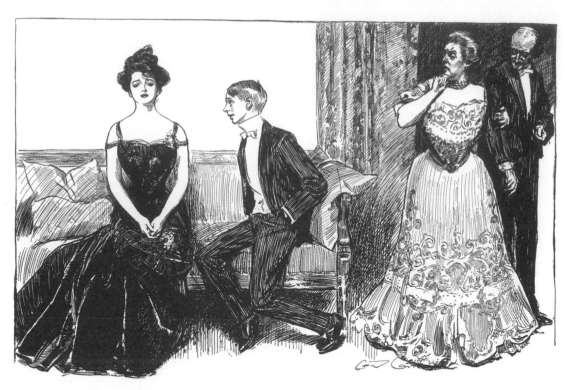

迪格斯夫人對眼前這一幕非常憂慮，她認為這是陷阱，
並且危及她唯一的孩子的安全。迪格斯先生不像她這麼焦慮。

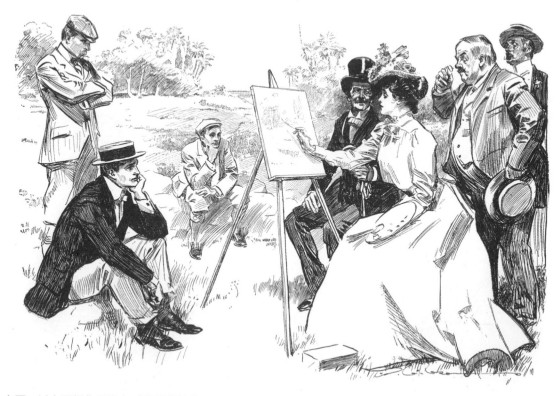

上圖：以上兩幅作品取自《寡婦與她的朋友》系列，讓讀者想起「吉布森女孩」（The Gibson Girl）。吉布森的人物為二十世紀初設下女性美的標竿。

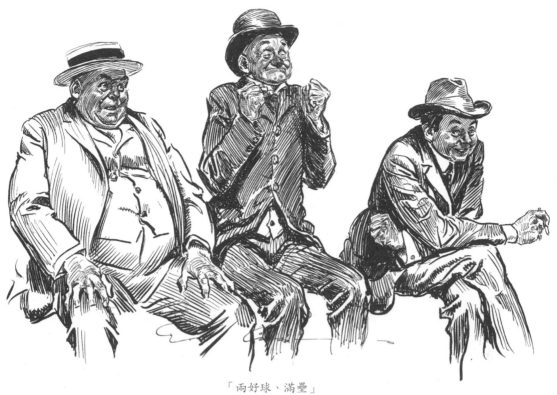

「兩好球、滿壘」

「三振出局」

上圖：吉布森以幽默的手法描繪棒球迷的歡欣與沮喪，這都是永不過時的動作與反應，以上兩幅作品來自舊版《生活》雜誌。

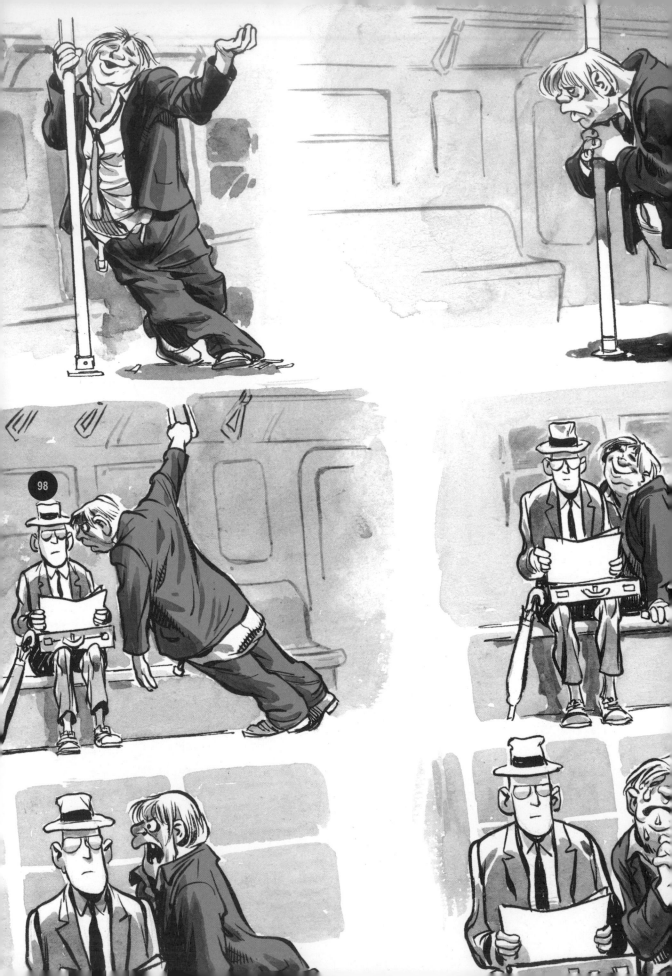

第 **10** 章

身體的溝通

　　繪圖者描繪人類的行為舉止時，需要處理解剖學的功能性問題，也就是骨骼回應溝通力度變化的功能與作用。研究顯示，人類口語溝通的比例出奇的低，事實上，姿勢、體態、四肢的運動，才是人與人之間溝通的主要元素。為了表達伴隨某種訊息的情緒，心靈與大腦會隨時安排肌肉與骨頭的動作，我們稱這些動作為體態與姿勢。創作紙本的連環藝術時，靜態人體不只是與文字內容並存的插畫，它們具體呈現人們普遍理解的語彙，不用任何文字就能傳送對話。閱讀時，對話文字究竟先於體態或者伴隨其後，這個問題有待商榷，但如同我們先前的討論的，本書假設體態或鮮明刻畫的動作先於對話。體態與姿勢，就是圖像語言的字母。

你的粉絲期待你在搞定工作的時候也有能有點樂子！

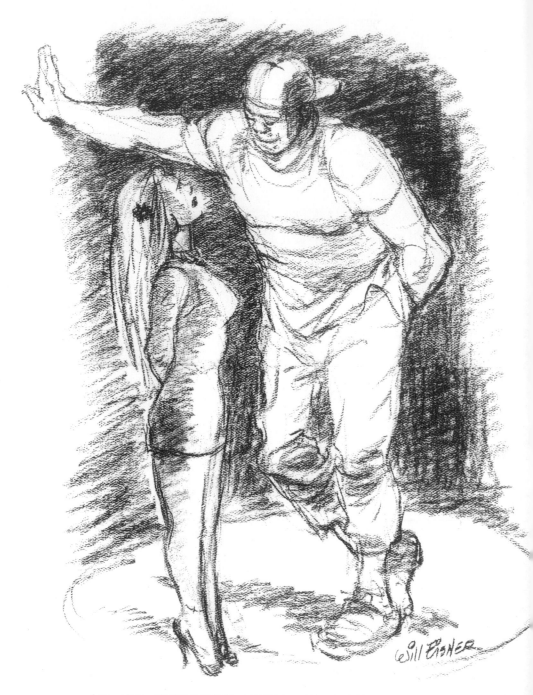

上圖：威爾‧艾斯納的蠟筆畫，透過社會、政治、經濟情況的強烈身體語言對比，呈現一段浪漫關係。

細膩的溝通

骨骼結構如何協助呈現這些姿勢 避開一些令人反感或討厭的事物。

骨骼結構如何協助呈現這些姿勢 嚴肅思考或沉思的無聲暗示。

骨骼結構如何協助呈現這些姿勢 以雙手或聳肩的姿勢做出無助的樣子，暗示著空虛。

骨骼結構如何協助呈現這些姿勢 堅定的姿態：手臂做出某種肯
定的手勢，展現掌控力。

骨骼結構如何協助呈現這些體態 驚恐的姿態：一手防衛性舉
高，移動腳步、反轉身體。

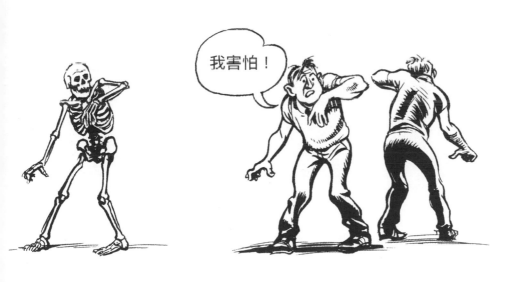

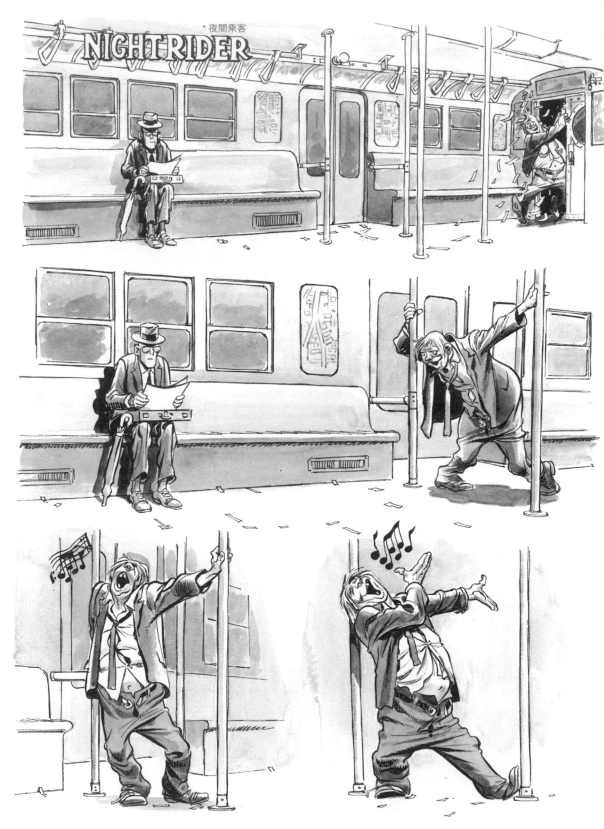

上圖與右頁：在夜歸的最後一班列車上，當不可抗拒的力量（酒醉）遇上不可動搖的對象（通勤者），兩種強烈對比的「身體文法」，選自《紐約：大城市》。

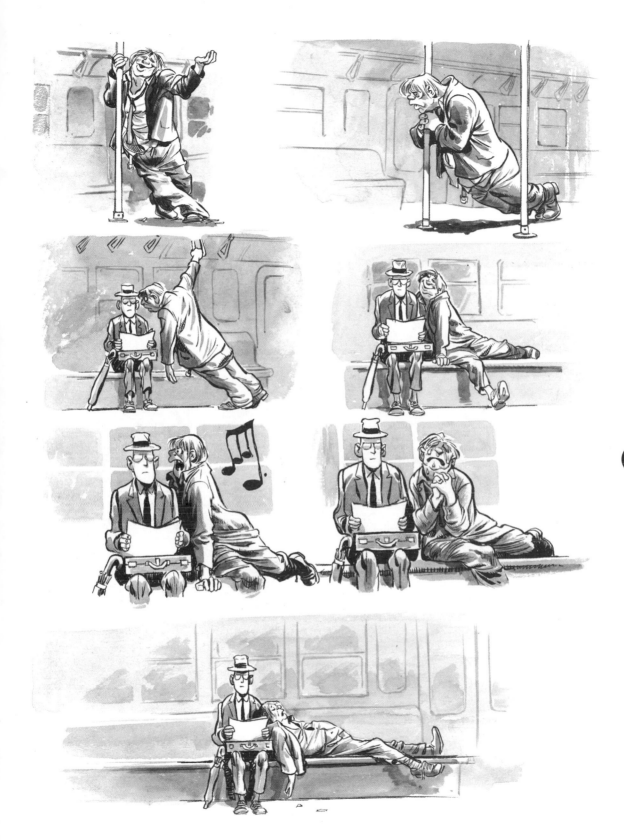

身體的位置

　　多數口語溝通伴隨著姿勢、體態與溝通者彼此之間距離的調整。

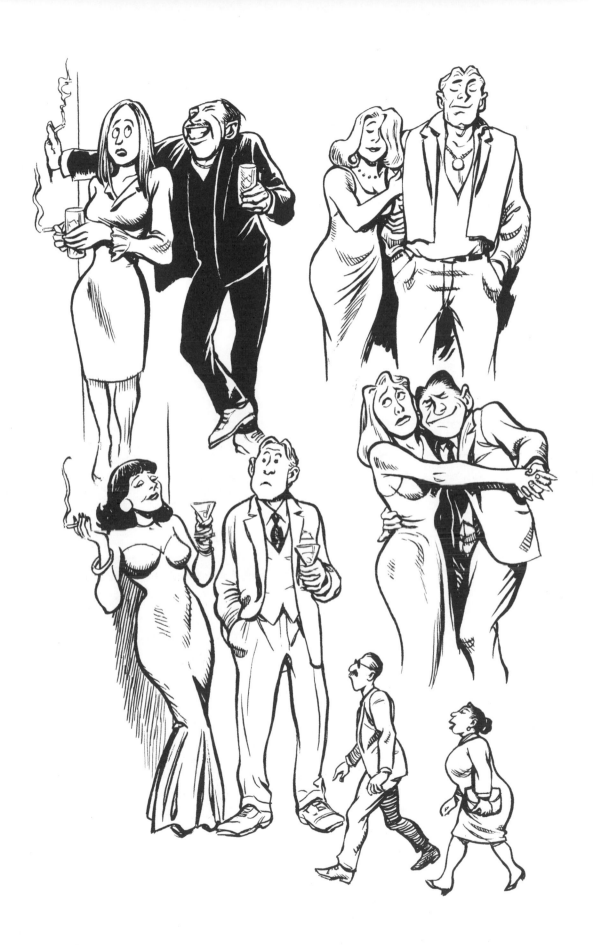

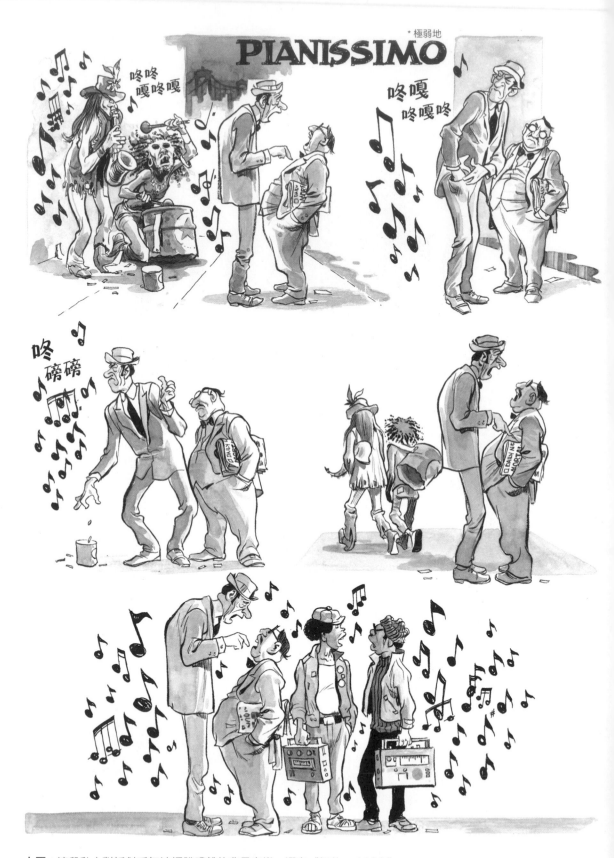

上圖：這段私人對話似乎無法擺脫嘈雜的背景音樂，選自《紐約：大城市》。

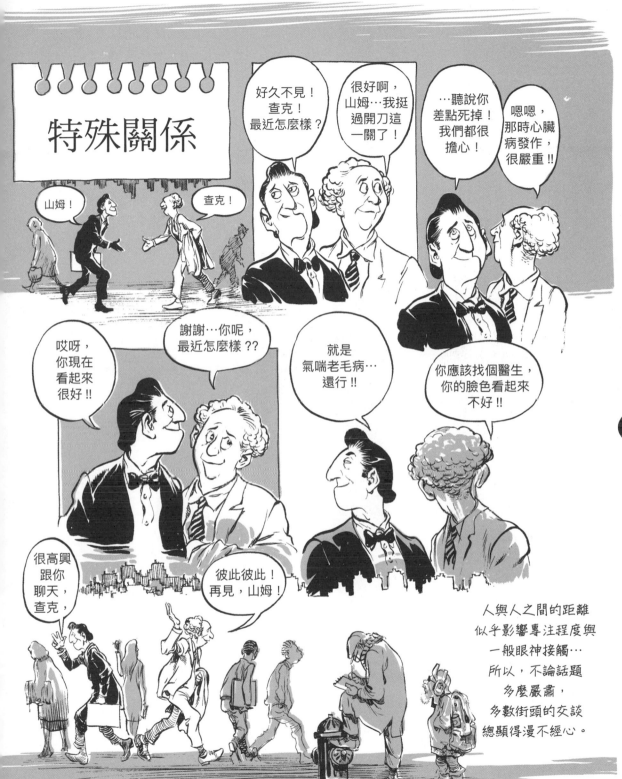

上圖：城市居民喜劇性的「身體文法」，對話時無法與人眼神直視。威爾．艾斯納將他的觀察記錄在《城市人記事簿》。

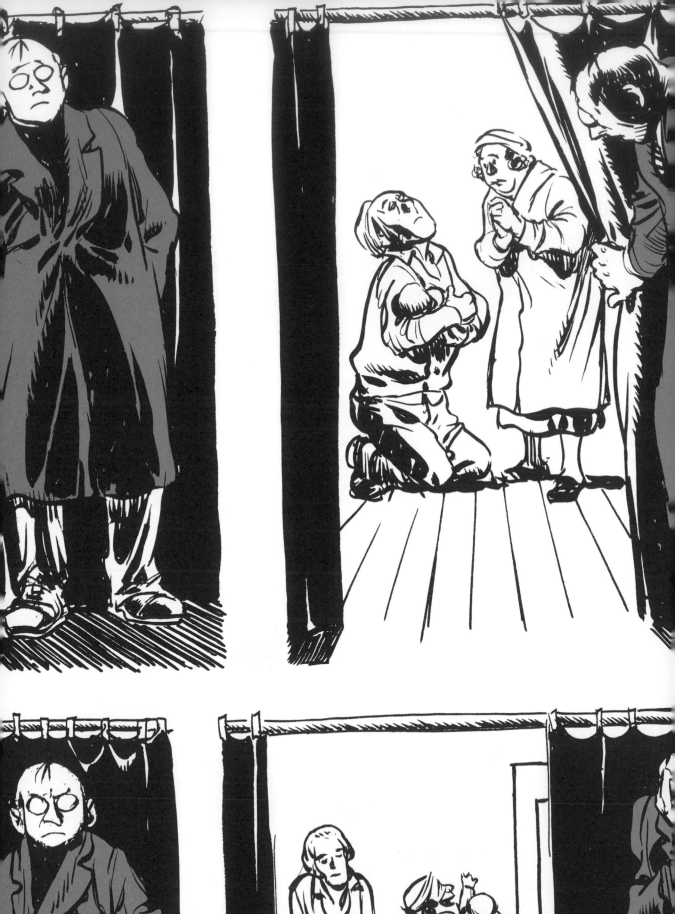

使用人體的表達能力

　　圖像說故事或漫畫，都是使用巧妙的連續性圖畫來敘述一則故事。其中的人物圖畫通常輔以對話，具有重要的敘事功能。漫畫家必須從想像中一氣呵成的動作裡，謹慎地挑選所需，然後在畫紙上有效呈現出心中所想的場景。事實上，這些經過精挑細選過的圖畫，就是圖像語言使用的字彙。這些圖畫能夠被理解，是因為讀者曾在類似情況下有過類似經驗，可以辨識身體動作，也知道如何詮釋某些基本姿勢的意義。因此在敘事性的動作中，我們假設心靈決定要發布何種訊息，大腦則產生視覺性展演，僅以少量文字輔助或說明事件。

次頁：布朗牧師隱身暗處，目睹療癒者莫里斯的力量，選自《隱形人》中的〈力量〉（The Power）。在連環漫畫中表達某個角色的內在情緒時，有時文字的使用是多餘的，這就要看作品中聽不見的對話如何透過視覺化的呈現讓讀者消化。

沉默的觀察者

　　隨著布朗牧師每一時刻、每一單格的「身體文法」變化，讀者理解種種細微的情緒反應，從懷疑、憤慨、不可置信到最後的不贊同，全部都在一頁中連續呈現。

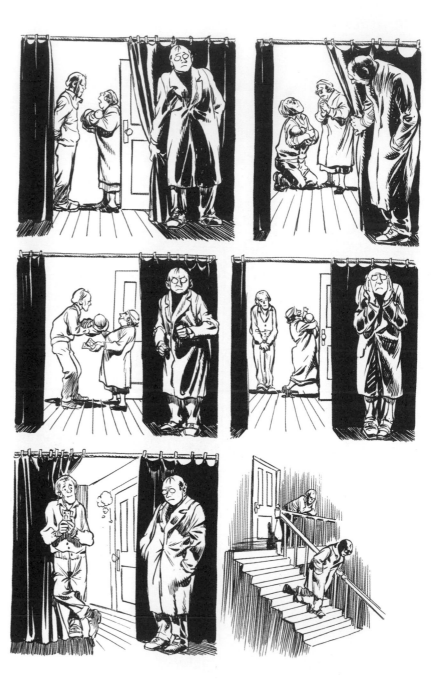

無意中聽見的對話

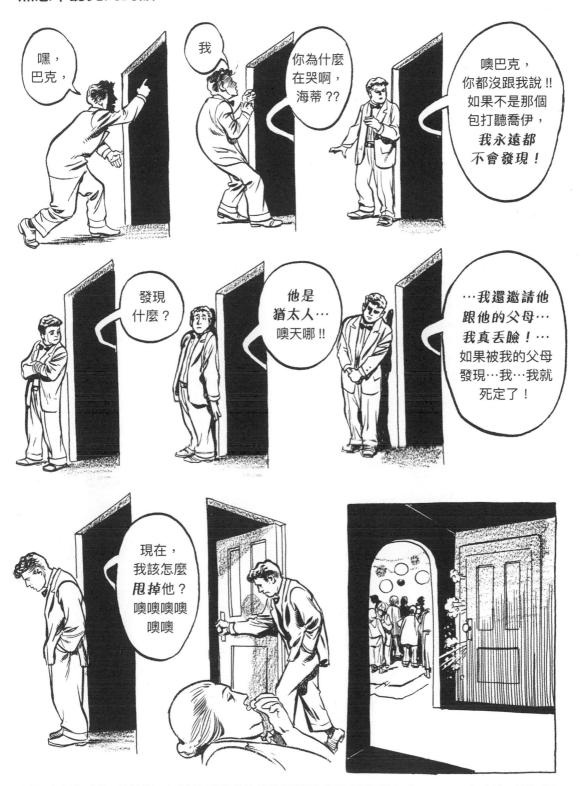

上圖：年輕的威利・艾斯納無意中聽見他喜歡的美麗女孩對他的拒斥與反猶太（anti-semitic）言論，他的「身體文法」從期待、困窘、專注、驚訝到悲傷，也許還有沮喪。

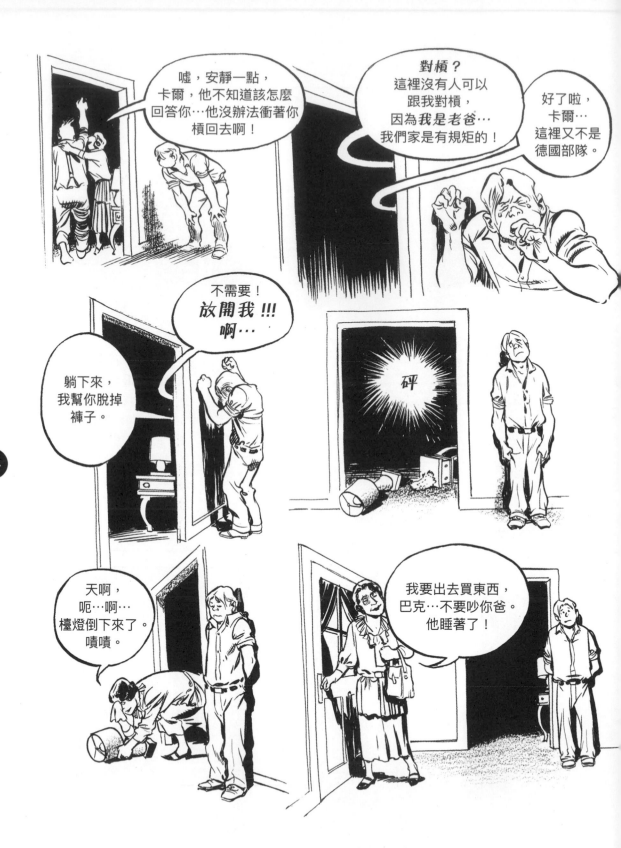

114

上圖：威利的朋友巴克在住在廉價公寓，以上是他對家庭暴力的反應，他的身體展現出絕望、無力感、羞恥與疏離。對話框中較粗字體與人物態度交相作用，有加強情緒與強化聲調的作用。

家庭動力

家庭聚會時的「身體文法」展現許多不同類型的身材、體重、年齡、性別，以及之間親密、自發性的互動。漫畫家應該要考慮家庭成員的位階：場景中那些人立於主導地位？

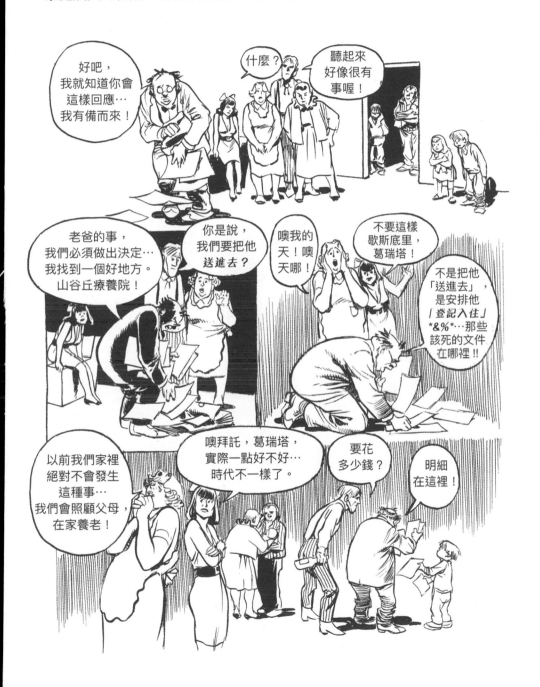

上圖與次頁：這兩頁來自《家務事》（Family Matter），本來眾人隨意或站或坐，直到宣布用晚餐，大家圍著餐桌就定位。

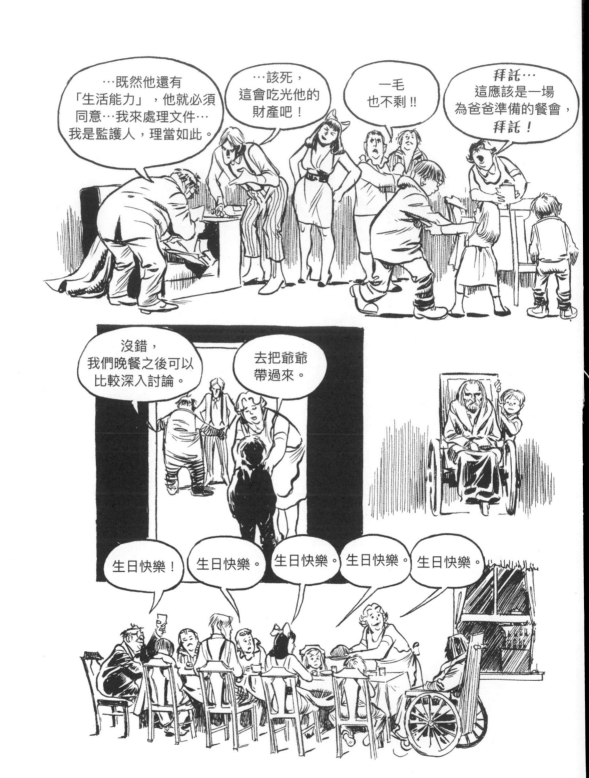

社交情境

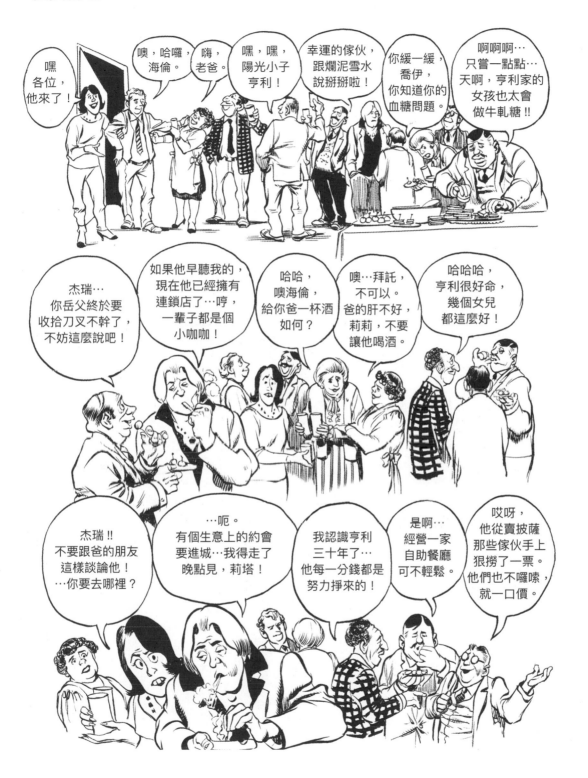

上圖與次頁：這兩頁選自《陽光城的日落》（A Sunset in Sunshine City，威爾‧艾斯納讀本），一群人因為一場歡送會齊聚一堂。艾斯納以潮汐般起伏的節奏引導讀者欣賞各種類型的人物。

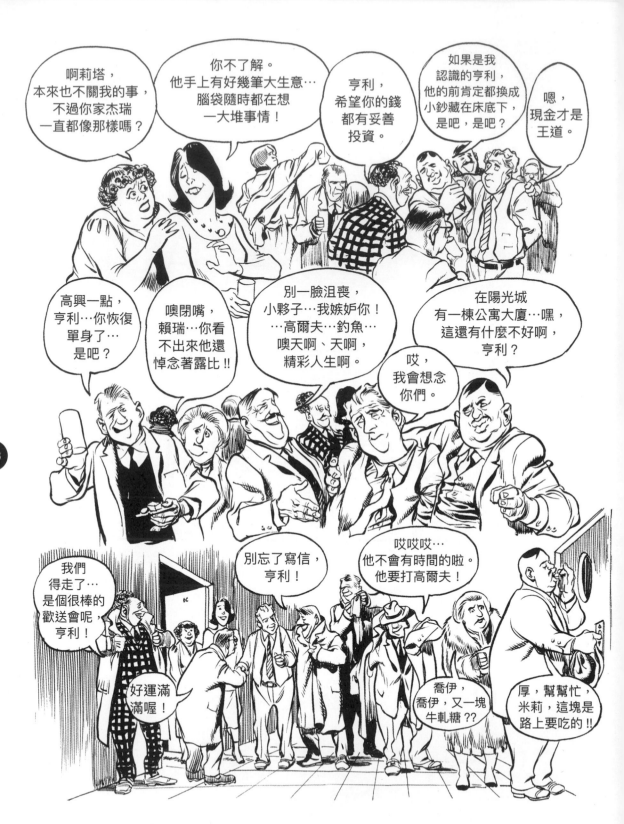

上圖：一票不同年齡、性別的朋友與鄰居隨意抵達現場，每個人都以特寫鏡頭突然登場發聲，伴隨一些不拘小節的姿勢展現某些個人特質，最後則是列隊退場，為這個傍晚畫下句點。

對照組

上圖與以下數頁：幾個人物整體行動的例子：兩人一組 vs. 三人一組；弱小 vs. 強大；聰明 vs. 愚笨，這是幽默版的「大衛與歌利亞」（編按：在《舊約聖經‧撒母耳記》中，牧羊少年大衛以石頭擊敗身材高大、全副武裝的歌利亞。）情境，這是艾斯納的少年往事，選自《小奇蹟》（Minor Miracles）中的〈街頭魔術〉（Street Magic）

三名霸凌者的身材被滑稽地描繪成兩名小男孩的兩倍大，霸凌者的身體語言直接反映在他們的姿勢上，形塑出這個團體的心智狀態。這三個流氓全都正面面對讀者。沒有畫背景，使這組團體人物姿態更加清晰易讀，他們幾乎像是在舞台上演出。

身體的補償作用

　　當身體某一部位無法運作，其他部位的結構會因此改變動作。鄰近的肌肉回應尚可運作部位的要求，以發揮更大功能、變得更強壯並且移動身體其他部位，補償失能部位。描繪這樣的動作時必須

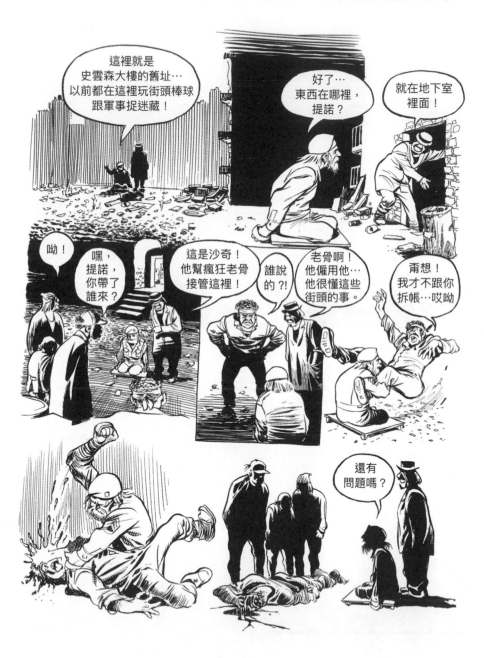

上圖：沙奇從越南回來，兩腿截肢，但是這並不妨礙他接管毒品地盤。出自《卓喜街：鄰居》。

考慮心靈與大腦的互動，因為心靈可能想要完成超越身體結構所能負荷的動作。此外，環境也是構思動作時需要思考的因素之一。

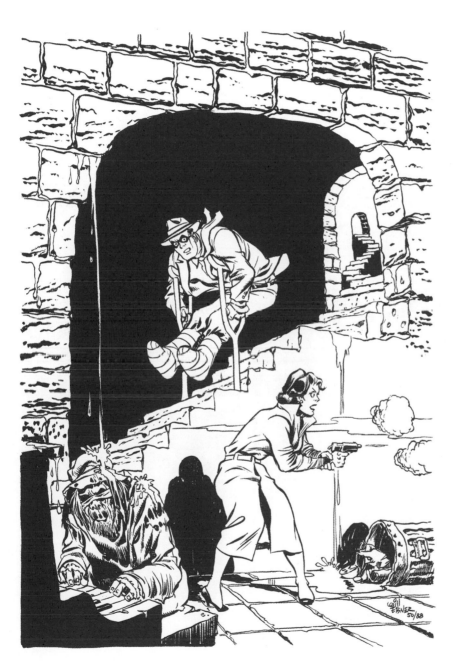

上圖：1940 年代晚期，艾斯納畫了好幾集連環漫畫，故事裡的閃靈俠不是眼睛看不見，就是拄著拐杖、不良於行。

心靈與解剖學

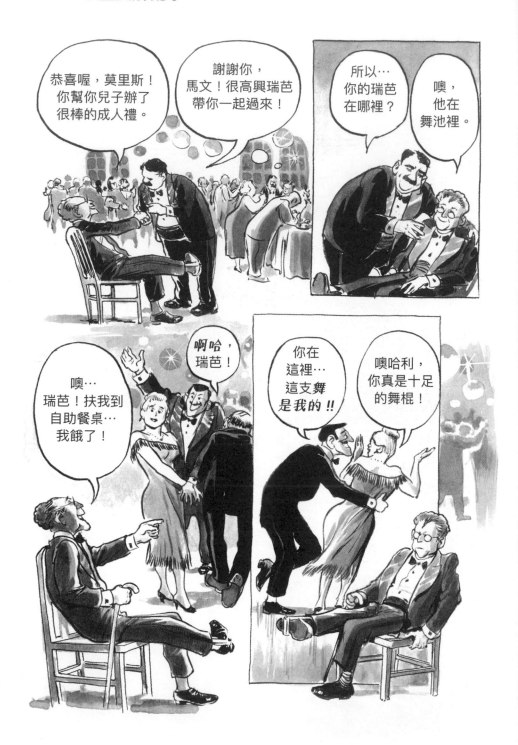

上圖與右頁：馬文覺得被忽視，心生嫉妒，對自己身體受限的情況很生氣，於是試著要跳舞。出自《小奇蹟》中的〈特別的婚戒〉（A Special Wedding Ring）。

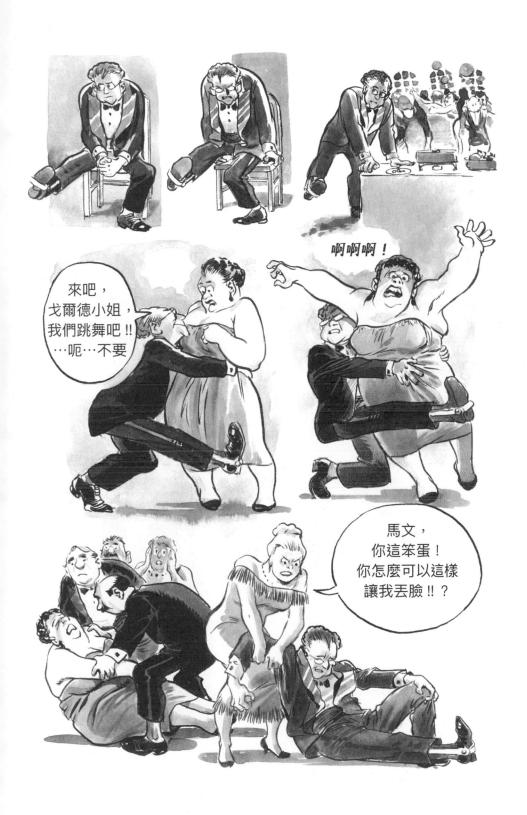

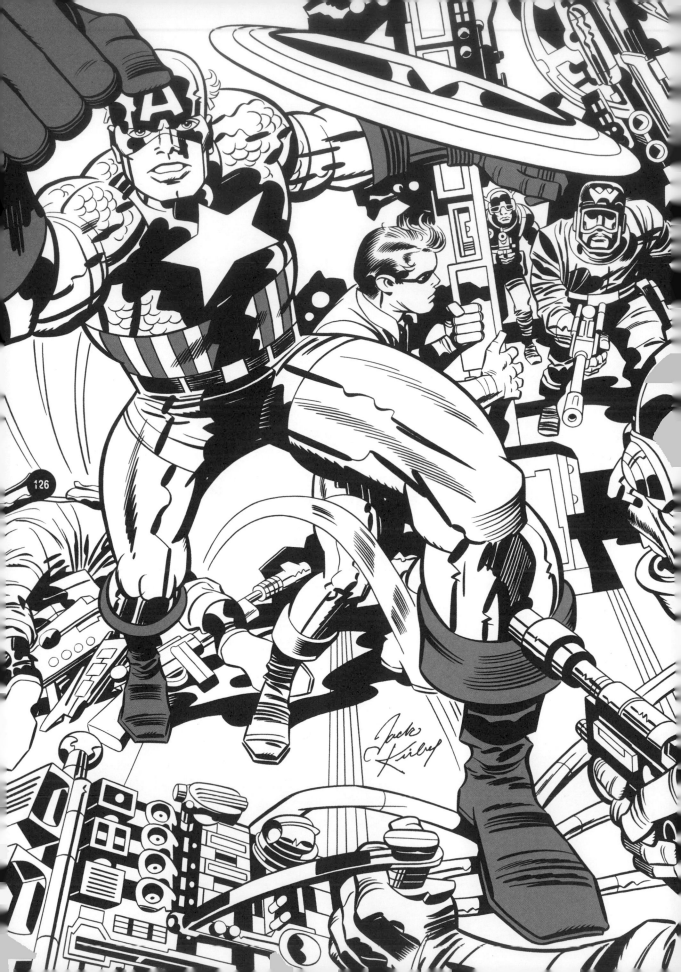

第 **12** 章

體態與力量

　　許多人認為傑克‧科比（Jack Kirby）是漫畫藝術界的帝王，君臨天下，統治美國漫畫超級英雄崛起的年代。他筆下散發強大力量的英雄形象，全面主導 1950 年代剛剛開始發展的漫畫刊物，影響力延續至往後二十五年。

他純熟的人體描繪有效呈現超越解剖學限制的動作，藉由強化身體的能力表達情緒。因為具有對人體基本結構的精確掌握，他可以視需要使用簡化與誇張的手法描繪力量與殘酷的暴力。

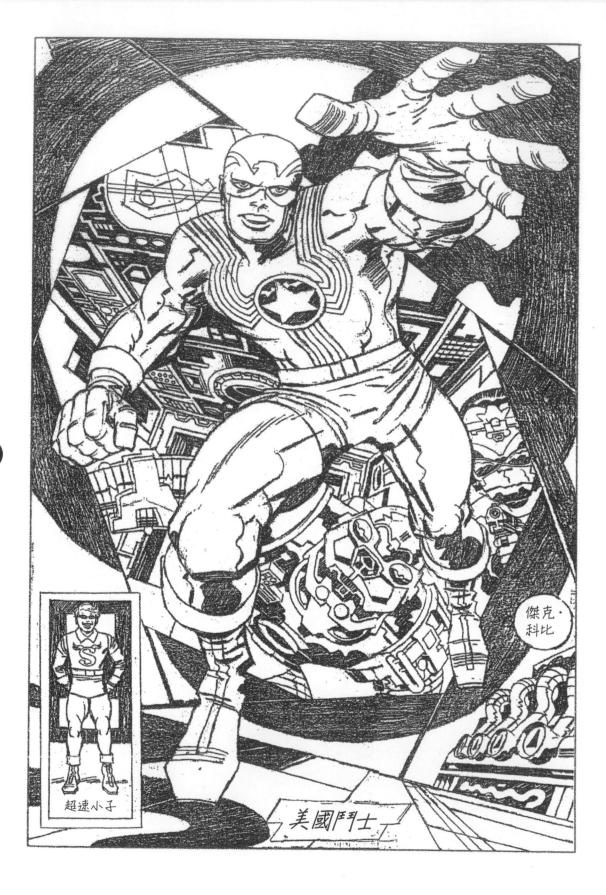

傑克·
科比

超速小子

美國鬥士

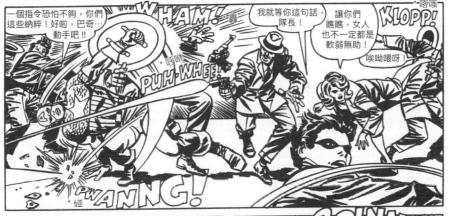

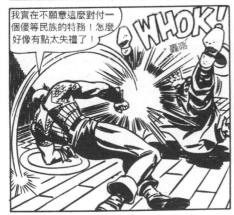

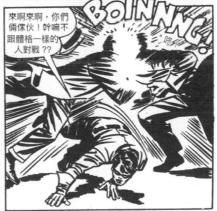

上圖與以下兩頁：一氣呵成的動作來自一則《美國隊長》（Captain America）的故事，〈毀滅者就在你身邊〉（Among Us, Wreckers Dwell），傑克・科比繪圖；法蘭克・吉科亞（Frank Giacoia）上色，收錄在 1965 年 4 月出版的《懸疑故事集》（Tales of Suspense）第 64 篇。

左頁：1978 年，喬・西蒙（Joe Simon）與傑克・科比以鉛筆繪製的「美國鬥士」躍入讀者眼簾。運用誇張的前縮透視法（foreshortening）與極致多重視角，強化圖像動作場景。

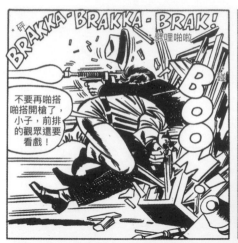

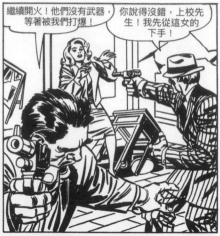

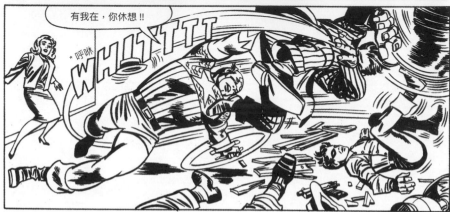

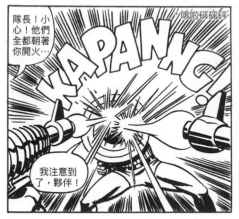

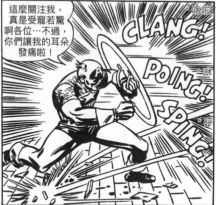

130

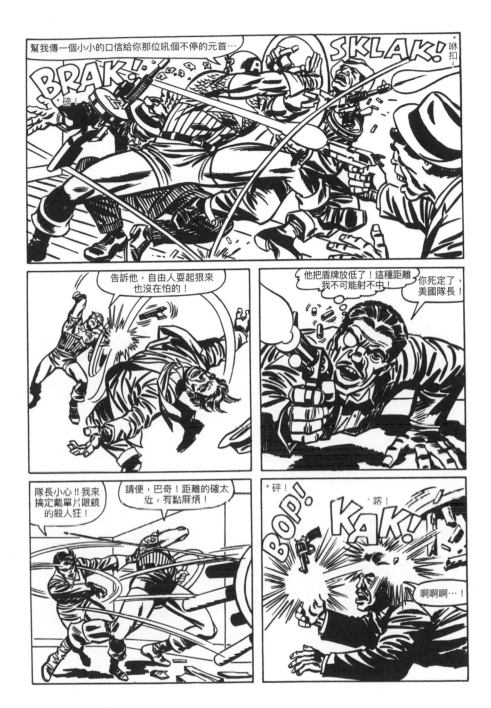

　　科比的繪畫成為 1960 年代漫威漫畫（Marvel Comics）的門
面風格，他跟史丹・李（Stan Lee）共同創造了驚奇四超人（the
Fantastic Four）、無敵浩克（the Incredible Hulk），以及許多不朽
的漫畫人物。

第**13**章

解剖學、構思安排與整體構圖

選擇必要的身體姿勢與動作，讓故事進一步發展，這就類似為歌詞譜曲。具備人體運作方式的基本解剖學知識，在選擇特定姿態時將更有信心。某些連續事件需要對細節的高度敏感，並且掌握無法言說的情緒才能表現。如果人物動作與表情無法令人信服，就無法成功傳達。下列草圖來自《卓喜街：鄰居》與《猶太人費金》（Fagin the Jew），展示最初構思安排概念的過程，並與最後付印版本比較。所有姿勢、體態以及「演員」視角的改變，都是為了讓讀者了解劇情的邏輯，輕易跟上劇情的發展。

對頁：〈重大錯誤〉（A Big Mistake），威爾‧艾斯納創作的一幅表現痛苦和懊悔的人體蠟筆畫。

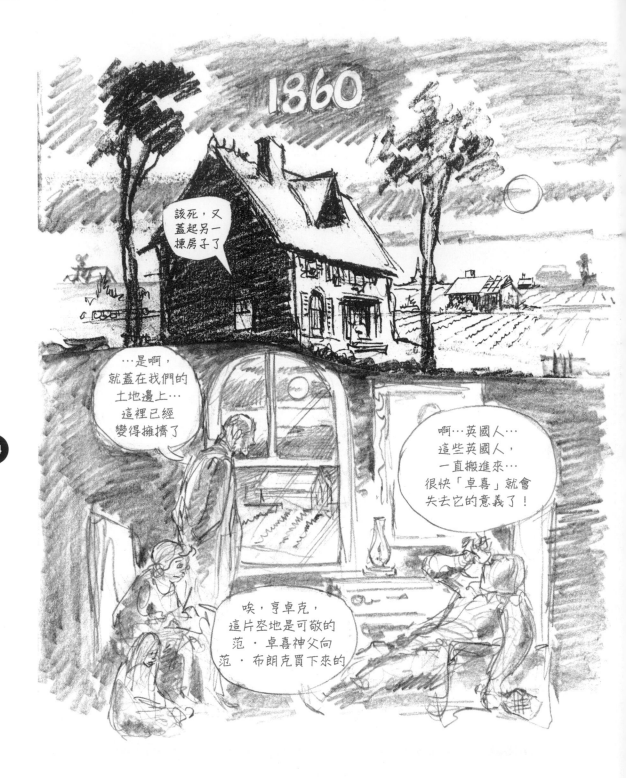

上圖：這是《卓喜街：鄰居》前兩頁的鉛筆草圖，艾斯納快速地建立一座老式荷蘭農莊的場景。屋子裡的陳設、家庭成員與外在環境形成對比。

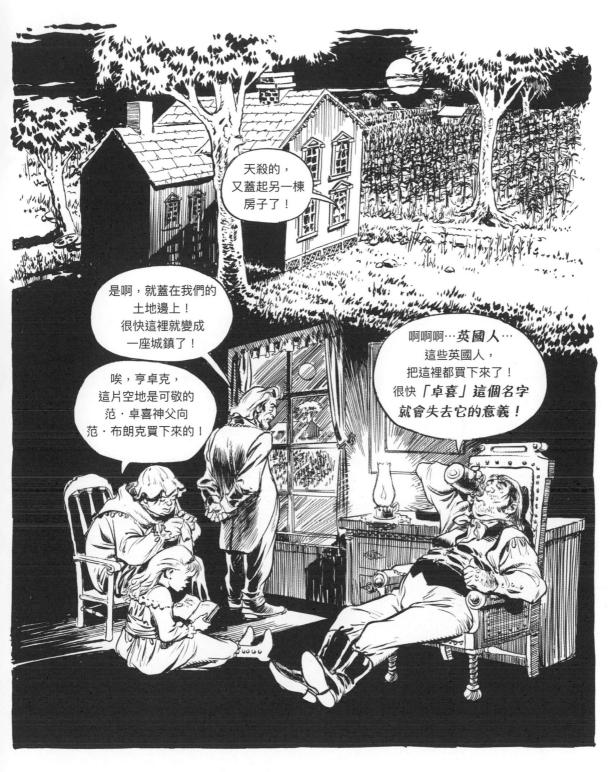

上圖：這是上色畫頁，艾斯納把地平線拉高，凸顯玉米田地點的重要性，也讓酒鬼德爾克舅舅的存在變得更大、更顯著，因此在這一頁的構圖中，室外風景與室內一名角色形成連結。

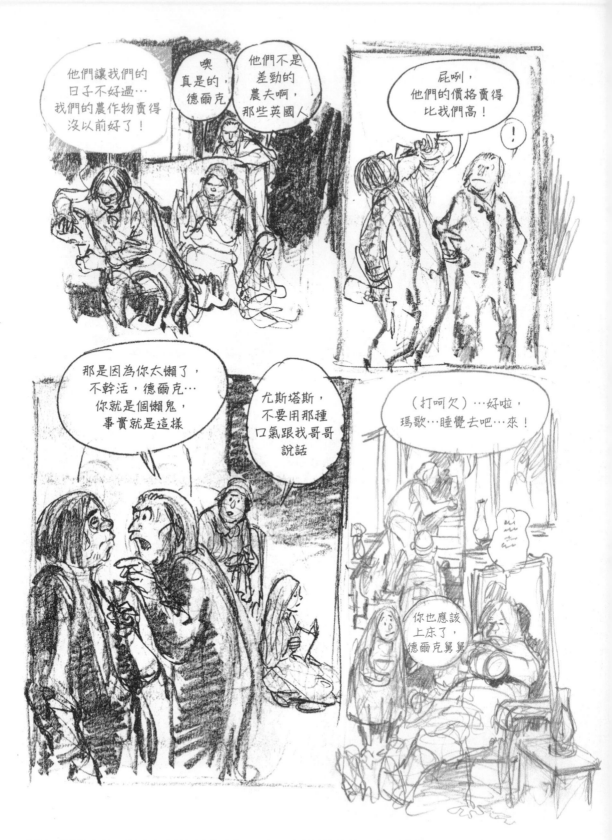

上圖：艾斯納把這戶荷蘭家庭的活動侷限在屋子裡，在討論事情的同時，也揭露各自的性格。艾斯納也選擇哪些場景會有分格輪廓，藉此做出區隔，以利閱讀。

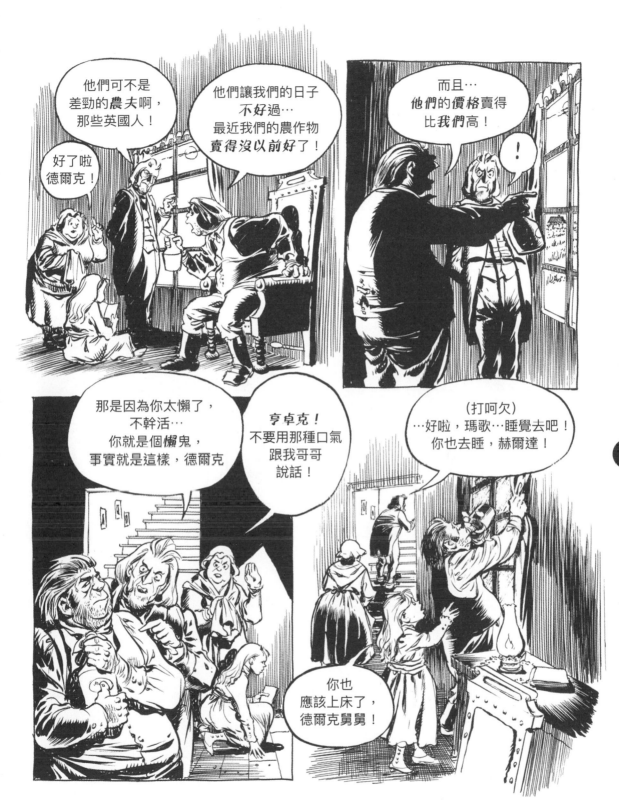

上圖：在第一個分格中，艾斯納把人物的位置左右對調，並且改變對話框的順序。每個上場人物都有台詞。
在第四個分格中，德爾克舅舅站在窗邊，暗示這個動作將延續至下一頁。

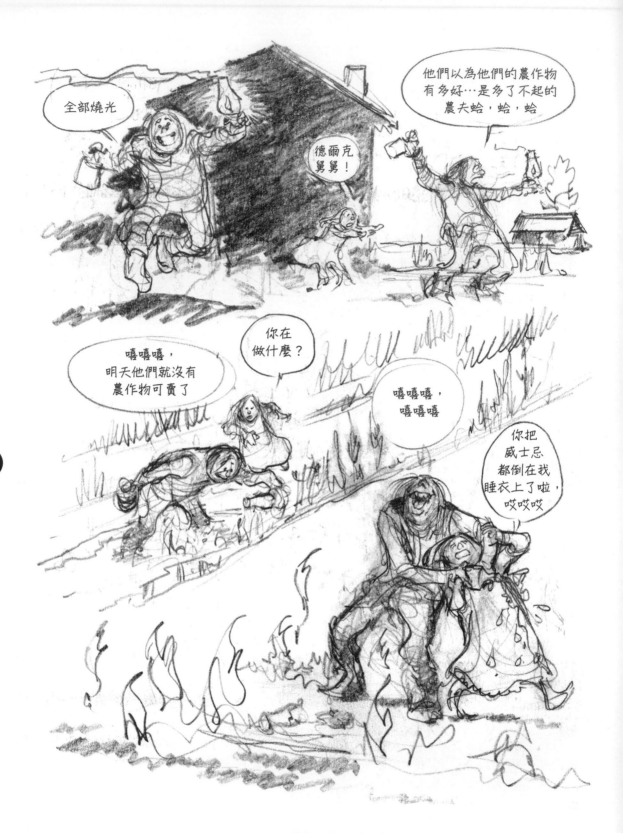

上圖：這是德爾克舅舅火燒田地的草圖，艾斯納概略畫出這個人物外形的示意圖，不關注其他細節。房舍的剪影把場景轉移至戶外，小赫爾達被她喝醉酒的舅舅緊緊抓住，拚命掙扎。

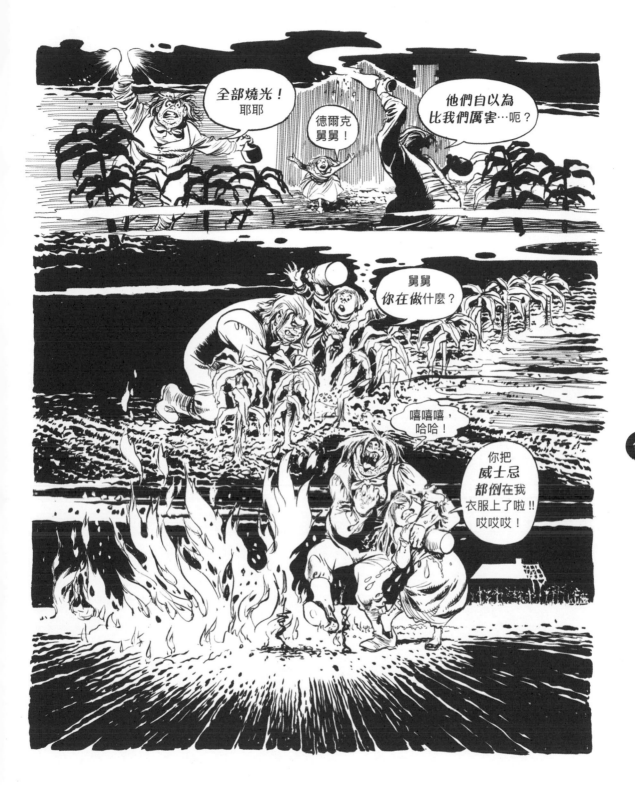

上圖：這是上色畫頁，艾斯納利用燈光與火光照亮畫面，讓較大的人物成為主要焦點。他生動的筆觸技法為故事創造出豐富的質感。粗體字對話框強化了事件的急迫性。

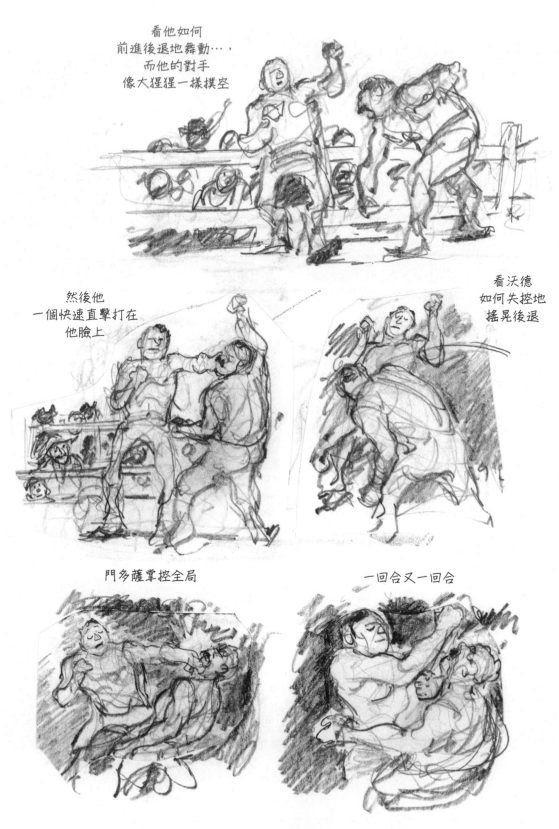

看他如何
前進後退地舞動…，
而他的對手
像大猩猩一樣撲空

看沃德
如何失控地
搖晃後退

然後他
一個快速直擊打在
他臉上

門多薩掌控全局

一回合又一回合

上圖：這是《猶太人費金》前兩頁的鉛筆草圖，艾斯那把這場拳擊賽設計得像一場舞蹈，踩著搖擺－出拳－搖擺－出拳－出拳，搖擺－搖擺－擊倒的節奏。場外的聲音敘述動作。

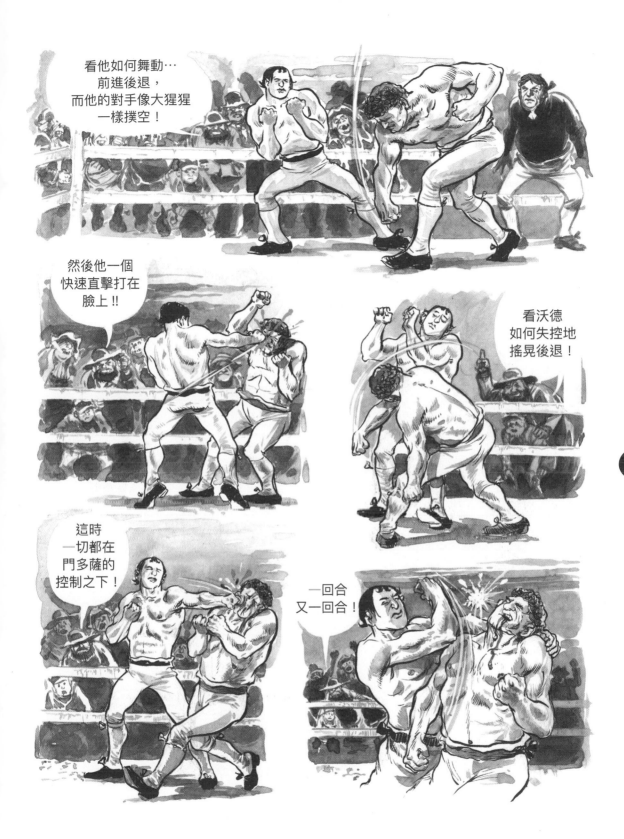

上圖：在最後的上色頁中，背景群眾的姿態已經發展出來，在場邊評論的是費金的父親。兩位拳擊手一直都是全身入畫，並且在持續運動狀態，直到最後以一個雙人特寫把讀者拉進這個動作裡。

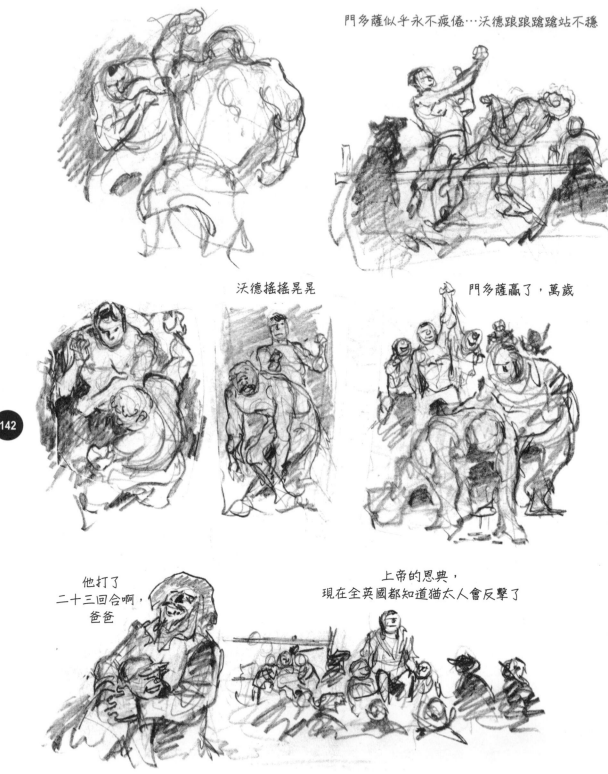

門多薩似乎永不疲倦…沃德跟跟蹌蹌站不穩

沃德搖搖晃晃

門多薩贏了，萬歲

他打了
二十三回合啊，
爸爸

上帝的恩典，
現在全英國都知道貓太人會反擊了

上圖： 在第一頁的拳賽中，艾斯納與讀者的視角跟著兩位鬥士停留在拳擊場內；這時開始調轉方向，並且前前後後改變視角，拉到場外與觀眾並置，與場內戰鬥同時並進。

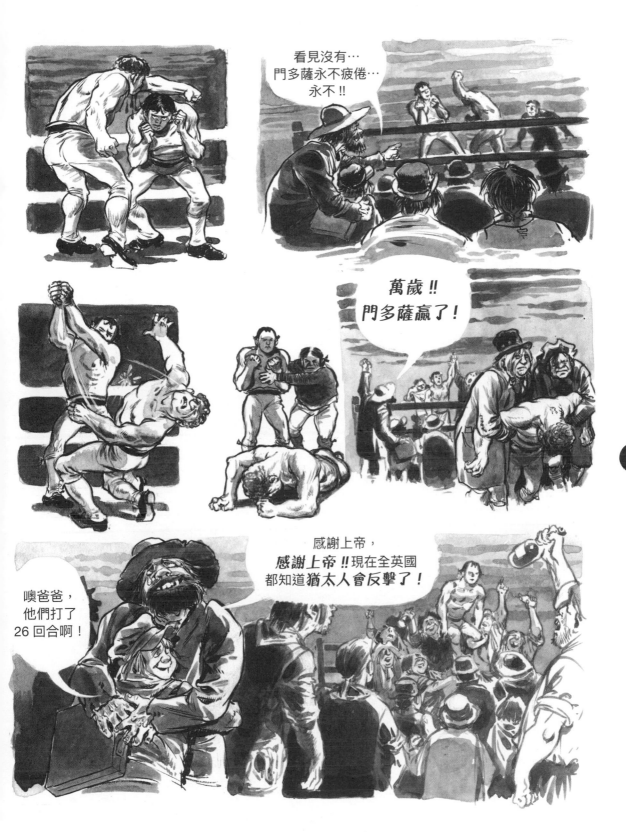

上圖：上色的第二頁，拳擊手無聲的暴力與觀眾興奮的喧囂正好形成對比。拳賽視覺性的身體語言，與費金父親對門多薩勝利的口語反應（粗體字）互相銜接。

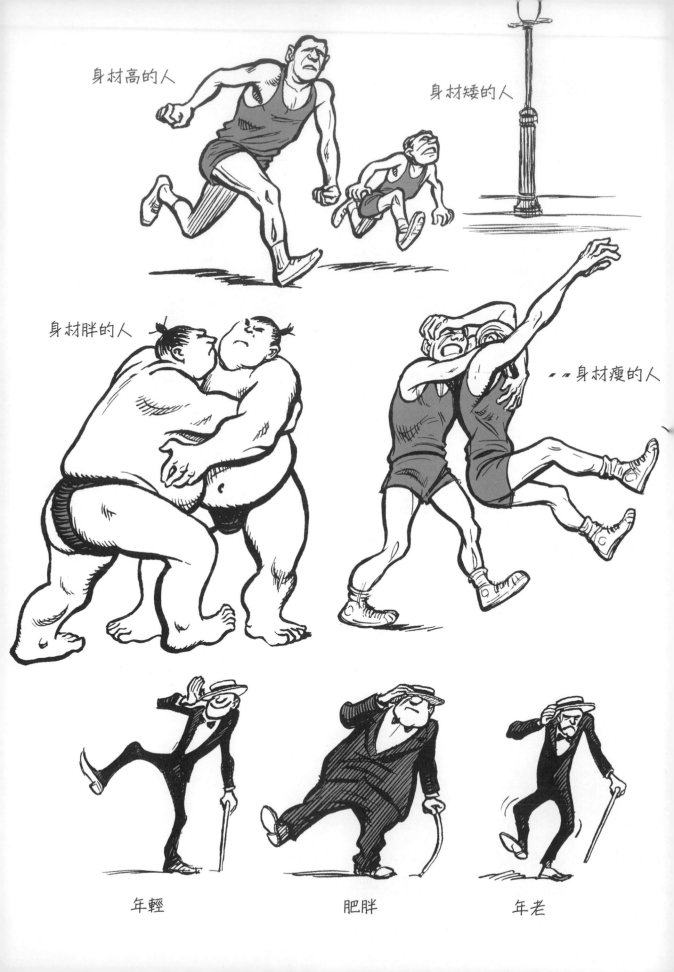

身材高的人

身材矮的人

身材胖的人

身材瘦的人

年輕　　　　　肥胖　　　　　年老

第 **14** 章

解剖學與刻板印象

　　刻板印象是漫畫與連環畫藝術的語言中，不可或缺的一部分。創造角色時，身體的差異讓讀者可以一眼辨識各個角色的特質，所以角色在外表上都是獨特的。同時，在故事鋪陳的過程中，為了使角色具「可讀性」，角色形象必須一次又一次地重複出現。漫畫家能夠透過改變人體基本結構，形塑某種類型的角色與人格特質。「刻板印象」這個詞彙，源自印刷過程中，某個金屬鑄造的圖案或字形，壓印在備妥的紙模刻板上。這塊刻板可以重複使用，製作不變的圖像。這個詞彙後來被用來形容對人物的刻劃，顯示他或者她的人格特質、種族與所從事的職業類型。在敘事藝術中，這是視覺語言不可或缺的一環。因為它無需經過詮釋，就能迅速傳遞訊息。刻板印象經常被用來進行中傷或誹謗，藉以帶風向、製造輿論。因此成為具有貶意的詞彙。當它被用來中傷某人，即被視為一種邪惡的手段。很不幸的，文學偏見更強化了這種觀念，即便有時使用刻板印象並無冒犯之意，也無法扭轉了。無論如何，刻板印象對圖像敘事藝術極為重要，它是以觀察一般人類行為，對人類身體特色產生的記憶為基礎而形成的。對刻板印象的純熟掌握應屬基本技能。

左頁：身體類型與刻版印象

基本類型:強壯與瘦弱

　　骨架的改變與肌肉、四肢外觀的差異,是根深蒂固的視覺刻版印象。身體強壯的角色,骨架大於平均、肌肉也大於平均,體態挺拔或稍微前傾。

　　相對於此,身體瘦弱的角色可能從事一些明顯較不費體力的工作,例如雇員、會計師、醫生、律師等。骨架較小、較纖細,因此肌肉、脖子與肩寬較窄小,可能被描繪成駝背,並且稍微拱肩。

肌肉的形狀可以暗示活動力，傳達某種刻板印象。

商人　　　　　　女演員，模特兒　　　　　家庭主婦

服裝與特定衣著，可以稍微改變對體形的刻板印象，但是，角
色的骨骼架構必須符合讀者的推論。

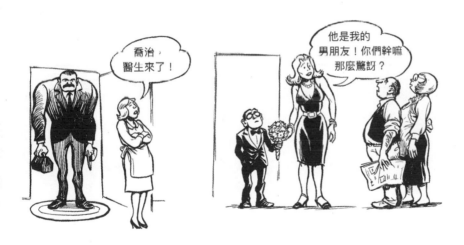

面相特徵

通常，臉是身體最能立即吸引注意的部位。辨識某人的第一個步驟往往就是先看臉。藝術家們從古至今都使用臉部研究角色，英國畫家、版畫家威廉·賀加斯（William Hogarth）所作的相關研究是很好的例子。賀加斯同時也是評論家與諷刺作家，他以通俗連環雕版畫描繪他所處的時代。在連環藝術早期發展階段，魯道夫·托普佛（Rodolphe Töpffer 1799-1846）已經進行人臉展現的變化類型研究，他稱此為「面相特徵」（physiognomy）。托普佛是瑞士藝術家，在日內瓦學院教授古典修辭學，並且嘗試使用圖像敘事。他於 1837 年創作的漫畫圖畫故事《克瑞邦先生的真實故事》（The True Story of Monsieur Crépin）深受德國大作家歌德讚譽，這是我們今日熟悉並閱讀的漫畫的先驅。當時歌德這樣推薦：「未來，他將會選擇較不瑣碎輕佻的主題，稍微限制自己一點，他將會創造超越一切概念的事物。」

右圖：威爾·艾斯納鉛筆畫，標題為「聽演講的觀眾」

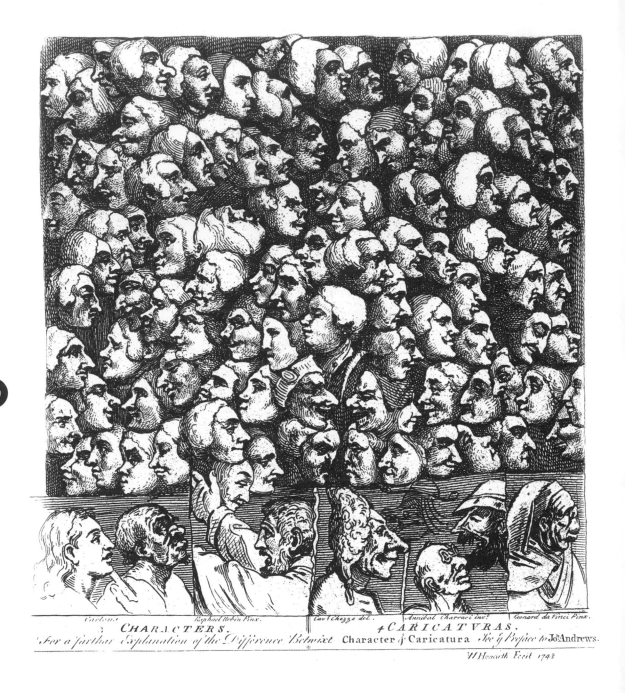

150

上圖：威廉·賀加斯 1743 年創作的蝕刻版畫，標題為「人物群像與諷刺畫」（Characters and Caricaturas）

托普佛對圖像敘事的鑽研，讓他專注於臉部表情的「文法」，或者如他所稱的「面相特徵」。他說：「我想畫一張臉……如此你就不會搞錯我的意思了。」在〈面相特徵專論〉（Essay on Physiognomy）一文中，他以各種素描勾勒出人臉骨架與肌肉的差異。「鼻子的形狀形塑出他的能力，下巴的曲線則凸顯他的不足，」托普佛如是說。「以面相特徵學來說，首先要將表情符號區別為兩大類：永久性與非永久性符號。永久性符號勾勒性格特色……也就是個性、深思熟慮、機警靈敏與智能的特質；非永久性符號則勾勒……突如其來情緒、焦慮、大笑、憤怒、憂鬱、輕蔑與驚訝──一般的說法就是『情感』」。

托普佛強調，單一的永久性身體特質不足以刻劃某一種類型。他區分出永久性與非永久性符號兩種指標，這些個體在解剖學上的差異，對描繪人物非常重要。針對「永久性符號」他提供以下臉部範例。

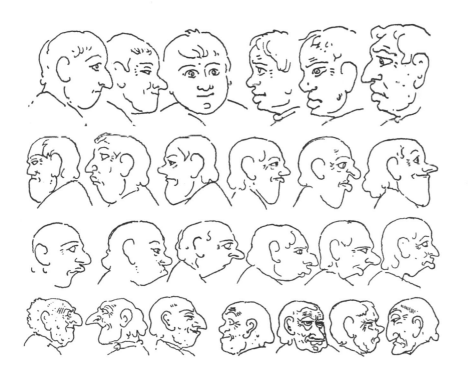

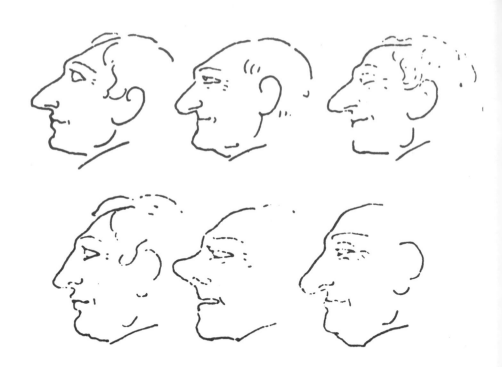

　　對他描繪的人物類型，托普佛也提醒：「有時候兩個相反的特色恰恰彼此中和抵銷。」他以一組人頭做示範，只是結合非永久性臉部或肌肉符號，就足以顛覆一整組顯露「幸運感」的表情。

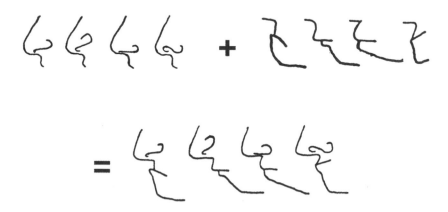

　　為支持他的論述，托普佛表示：「圖像符號可以讓讀者投射人臉所有不同的、複雜的表情……重點在於兩大骨骼結構式變化，包括鼻子（鼻孔）與下巴（顎），和嘴部的非永久性肌肉運動。」

托普佛接著在一組連環敘事中展現刻版印象的應用，以下是 1837 年出版的《克瑞邦先生的真實故事》

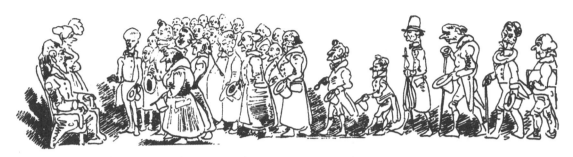

克瑞邦先生要面試一位家教，結果來了很多人應徵這份工作。

克瑞邦先生選了一位他喜歡的，克瑞邦夫人帶了一位她認為更好的人選走進來。

克瑞邦先生為了教養小孩的問題已經被搞得霜煞煞，這時克瑞邦夫人又跟他爭論不休，她指責克瑞邦先生放走了比較聰明的人，卻選了一個傻瓜。

當然，托普佛的作品是連環藝術的早期形式。應用邊框暗示時序、以對話框帶動對話都是晚近的設計，藉以消除每幅圖像底下所需的敘述性內容。

角色概念

傑可布・夏卡

佛麗達

安傑羅

麗芙卡

艾爾頓

上圖：威爾・艾斯納為《生命力量》（A Life Force）所做的角色造型設計，包括猶太人、義大利人與象徵白人菁英的 Wasp（白人、盎格魯－撒克遜新教徒，White, Anglo-Saxon Protestant）

角色一覽

迪克　貝琪　父親　母親

同齡

房地產男

歐布萊恩

蔻琳

尼爾

上圖：《卓喜街：鄰居》中兩組不同的角色與類型。上半組為荷蘭家族成員，下半組是愛爾蘭家族成員

羅威納

年輕　　　　　　　　　　年老

伊季・凱許

較年輕時

阿比・苟爾德

成為父親的苟爾德

兒童時

年紀較大
的幾個版本

成為父親
的李歐納

人像

上圖：《卓喜街：鄰居》的角色多為猶太人，這是其中一組造型設計，勾勒出三個角色在不同年齡的樣貌。

卡蜜拉

上圖：一些出現在《卓喜街：鄰居》中的美籍非裔與西班牙裔角色。

里歐

祖父

山米

查理

上圖與右頁：《家務事》中家族成員的人物肖像研究。

莫莉

瑟琳娜

阿爾

葛瑞塔

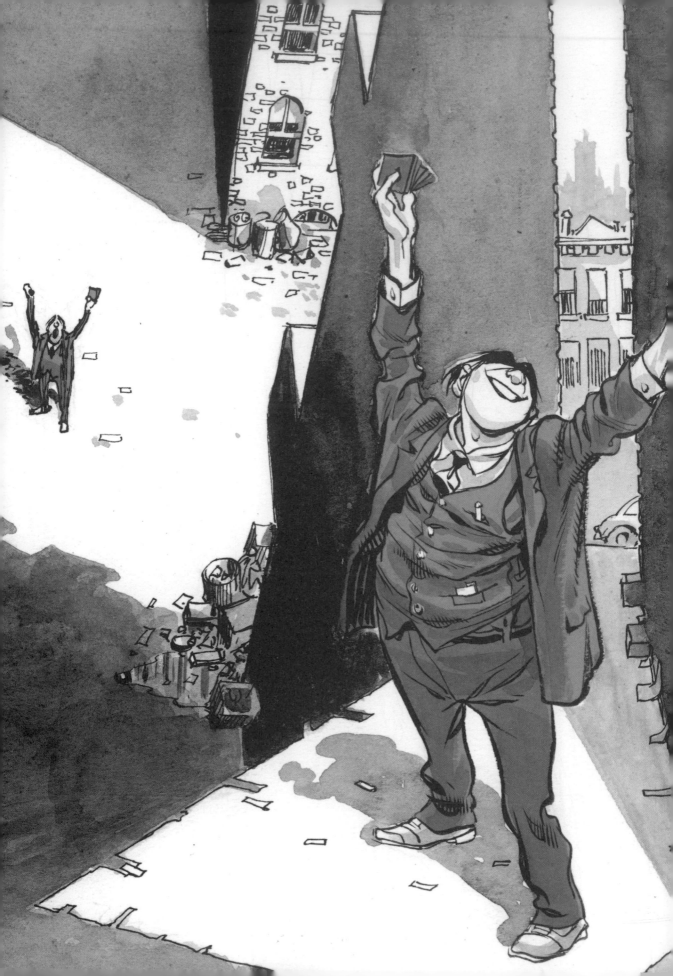

第16章

表演

　　連環藝術中，人物的描寫與運用涉及一套表演過程，需要漫畫家的參與。角色就是接受繪圖者指導安排的演員，而繪圖者則是想像並主導情節發展的人，他必須從一波流暢的動態中，選擇一幅靜態圖像來構成動作。要創造與動作對應的姿勢或手勢，必須對角色有足夠的理解，這份理解來自於經驗、觀察，以及對每個角色本質的評估，年齡、體格與人格特質都是相關要素。連環靜態圖像的指導原則與劇場演員所使用的相似。弗朗索瓦‧德沙特（François Delsarte，1811 - 1871）是法國一位教授表演與歌唱的老師，他感覺每一個姿態自有其意義，於是分析古老雕像的動作與經典姿勢，並由此發展出一系列的視覺圖表。他把這些原則應用在演說術與「戲劇性表達」教學。這些原則已經成為一種經典指南，全今仍可使用，一般稱之為「德沙特肢體教學法」。基本上，它們以下列概念為中心：

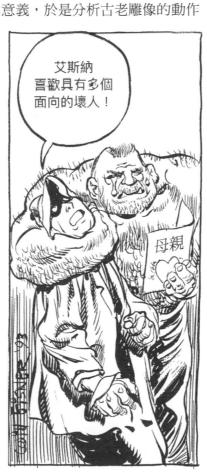

1. **感受**：讓自己沉浸在角色的情緒，成為「他」，並且擬仿角色體格的能力與限制。
2. **思考**：認識故事，理解引發動作的原因，並預期結果。

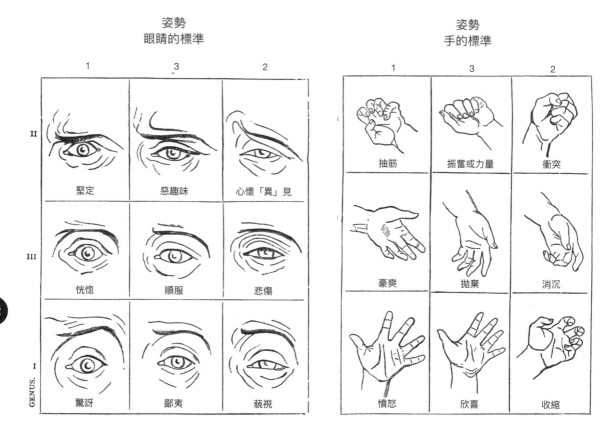

上圖與右圖：弗朗索瓦‧德沙特於十九世紀發展出來的表情圖表，分析歌劇以及稍晚的默劇電影中使用的戲劇性姿態。德沙特美學賦予動作精神性的內涵，並讓姿勢優先於口說。

腳的標準

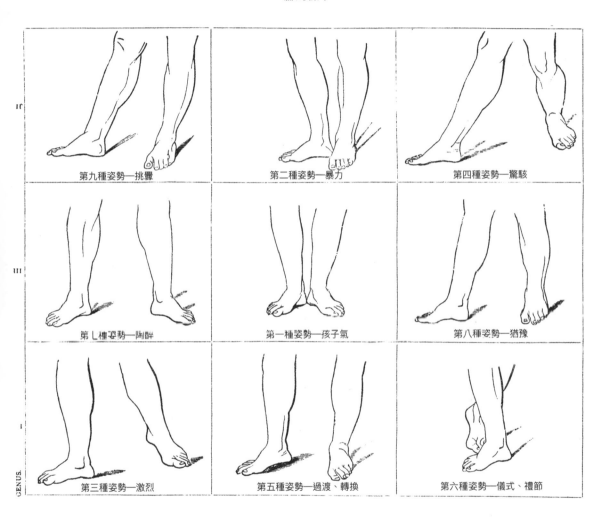

第九種姿勢—挑釁　　第二種姿勢—暴力　　第四種姿勢—驚駭

第七種姿勢—陶醉　　第一種姿勢—孩子氣　　第八種姿勢—猶豫

第三種姿勢—激烈　　第五種姿勢—過渡、轉換　　第六種姿勢—儀式、禮節

身體的姿勢

姿勢與體態是內在情感的語言。在特定脈絡之下，特別姿勢如何以各種方式傳達多種情緒組合，值得持續研究。

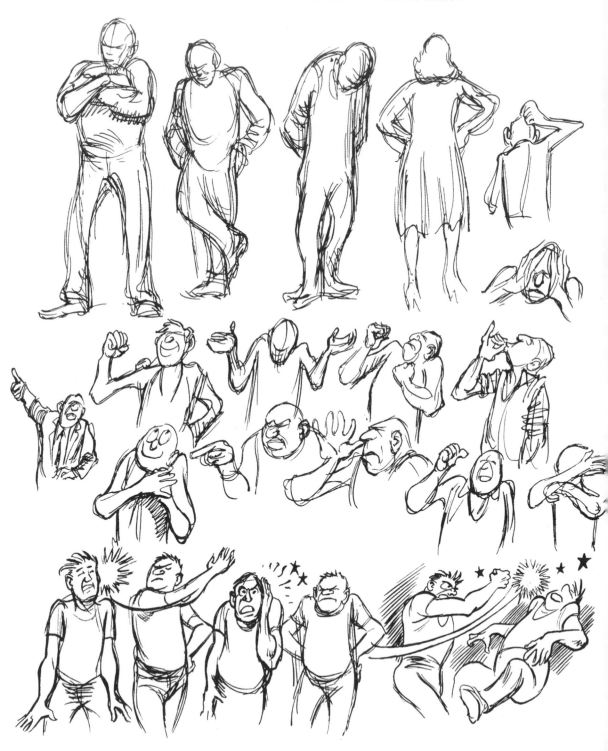

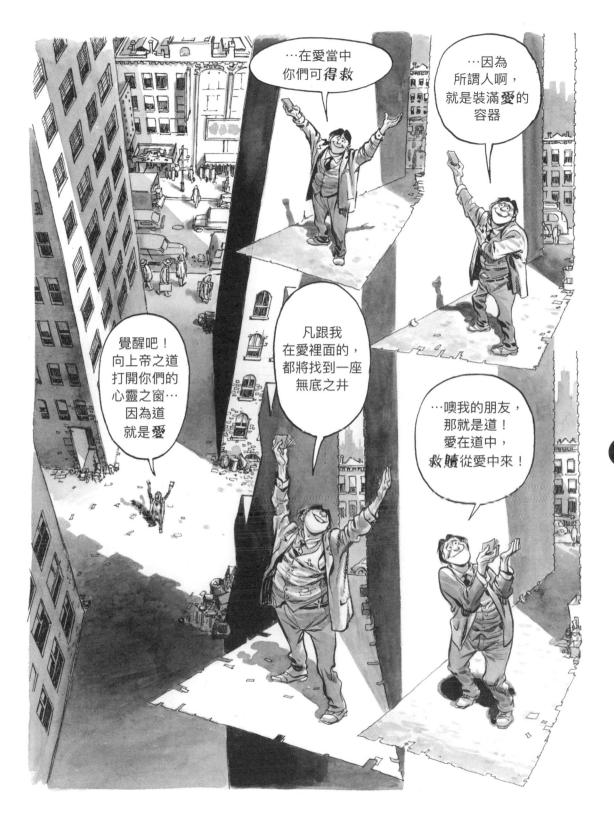

CHAPTER 16
表演

上圖與後兩頁：陋巷中，一位福音教信徒正在宣揚愛。他在傳遞訊息時，身體的姿勢與手勢跟希特勒的方式類似，迷人、具說服力，而且興致昂揚，最終則是強烈的要求「愛」。這三頁小短篇出自《紐約：大都市》

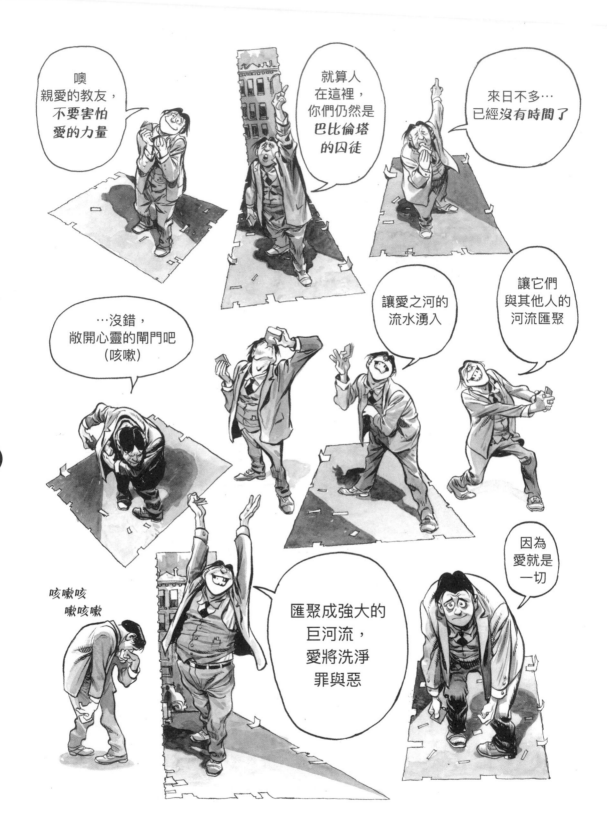

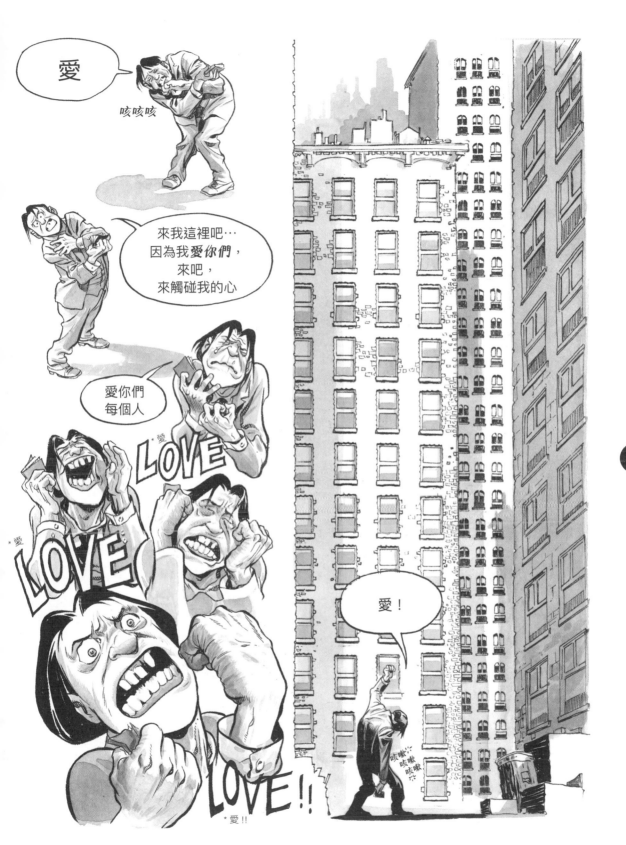

第 **17** 章

實作

實際以連環藝術創作敘事作品時，必須讓頁面看起來有趣，卻也相對限縮了人物表情的展現。因此為了維持情緒強度，建議將頁面構圖聚焦在主要角色的姿勢或體態。過度關注背景角色的姿勢與體態，會分散讀者對敘事的注意。風格或技術要求不一定會成為描繪情緒表達的限制，但人體解剖學對於維持畫作的可信度卻是不可或缺的，不論其風格是寫實、誇大或漫畫。

左頁：威爾．艾斯納在製圖桌旁的白畫像，一旁還有幾位他創造出來的知名鋼筆畫人物，這是為了搭配 1983 年 11 月號《重金屬》（Heavy Metal）雜誌的專訪而畫。

封面設計

　　封面設計通常圍繞著主要角色在敘事的某個戲劇性的關鍵時刻中，富表現力的體態或是挑釁的動作。這個特殊封面構圖的亮點

在於它的摺頁設計，使讀者意外地看見一群惡棍正在破門，圍堵暫時無力反擊的主角。

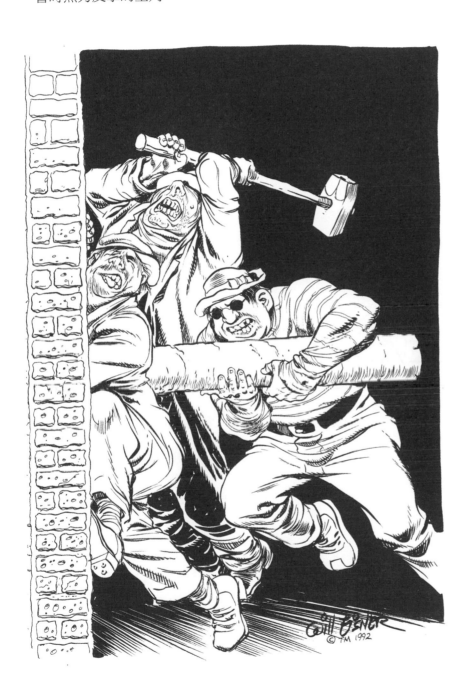

練習篇

　　以這個簡單的活動測試你對身體文法的基本知識。根據右頁的描述，畫出某種情緒狀態下的全身人物體態；或者做出某種姿勢。接著，如果想要自我挑戰、提高練習難度，則可以嘗試：

a. 結合兩個或更多描述，以兩種不同體型的人物創造一個連環情境。

b. 選擇一個戶外或室內環境，打造出人與場所之間產生情感連結的「地方感」（sense of place）。

c. 暗示人物的活動或職業，藉此為角色注入人格特質，可以使用帽子、香菸、信件、水杯、蘋果、雞腿、保齡球、鏟子、高球桿、刀或槍之類的「道具」。

　　案例：釋放怒氣與壓抑怒氣。以棒球選手的身體「文法」畫出上述情緒。

1. 在第一格裡，情緒的表達是透過正在打斷「道具」的角色，第二格中的靜態人物緊閉的雙眼、咬緊的牙根、僵硬的脖子、繃緊的雙肩、握緊的拳頭，在在顯露出他的內在感覺。

2. 第一格屬戶外環境，因為沒有標誌出水平線。第二格屬室內環境，因為懸掛的圖片顯示牆的存在。

3. 道具包括球棒、桌子與圖片。

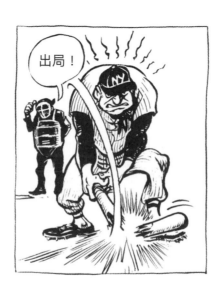

描述	情境		
憤怒	失手打破蛋	被羞辱	錯過火車
大膽	戰鬥中	談戀愛	遭到威脅
小心翼翼	做交易	玩紙牌	回答
仁慈	對待身障者	對待乞丐	對待朋友
公正	身為法官	身為裁判	身為父母
心力交瘁	財物損失	被拒絕	家被毀了
火大了	抗議	挑釁	羞辱
凸槌	愚蠢的行動	置身險境	開錯門
兇猛	威脅	被激怒	野生的
奸詐	交涉協調	逃避	狡猾的行動
好色	在宴會裡	在工作中	偷窺狂
年老	走路的男人	走路的女人	一位朋友
冷淡	在社交場合	面對壓力時	面對威脅時
冷硬派	警察	父母	老師
吹牛	自我推銷	賣弄	吹噓
困惑	在人群中	在商店裡	決定一條路線
享受	吃東西	喜劇	獲勝
咆哮	衝著對手大吼	哭泣的孩子	斥責
昏暈	生病	酒醉	受驚嚇
哀號	氣急敗壞	因為疼痛	因為挫敗
挑戰	軍事活動	進行辯論	與人爭論
氣炸了	面對挫敗	面對羞辱	參加抗議活動
迷人	進行銷售時	面對愛人	在團體中
逃避	討厭的提案	追求	墜落的物件
專制	統治者	面對家人	面對工作
深情	面對愛人	面對嬰兒	面對動物
愉悅	達成協議	跟同事在一起	在宴會裡
傷腦筋	東西不見了	使人煩惱的事	嘮叨
愛吵架	男人	女人	小孩
厭惡	吃某種食物	帶有成見	某個人
緊張	等待結果	等小孩出生	找工作
憂鬱	藥物影響	藥量不足	朋友死亡
憤憤不平	面對侮辱	面對冷落	被拒絕
熱切	對戀情	對團隊	對社交方面
皺眉頭	因為言論	因為強風	因為疼痛
興奮	為了一個承諾	為了一段戀情	為了一場勝利
尷尬	裸體	談戀愛	進錯房間
壞脾氣	老人	易怒的女人	老闆
關心	面對小孩子	面對朋友	面對父親或母親
嚴肅	參加葬禮	參加會議	得知壞消息
警覺	戰鬥中	在一條暗街上	在玩遊戲
驚駭	面對一樁罪行	面對一場意外	面對一個損失

有開設漫畫創作課程的學校

● 卡通研究中心（The Center for Cartoon Studies）
● 庫伯特學校（Joe Kubert School of Cartoon and Graphic Art）
● 羅德島設計學院（Rhode Island School of Design）
● 薩凡納藝術設計學院（Savannah College of Art and Design）
● 紐約市視覺藝術學院（School of Visual Arts in New York City）

中英詞彙對照表

中文	英文	頁碼
十二劃		
短文，片段，小插曲	vignette	58,165
智能動作	intelligent action	36,39
結締組織	connective tissue	11
絞鏈	hinge	5
十三劃以上		
禁止；約束；抑制	inhibit	70
壁畫家	muralist	23
關節	joint	1,2,5
攔截；截住；截斷；中止	intercept	70
體格，體形	physique	70,76,161
體態	posture	全書各處

中英詞彙對照表

骨骼正面圖 p2 依筆劃排序

中文	英文	中文	英文
大轉節	greater trochanter	趾骨	phalange
尺骨	ulna	掌骨	metacarpal
肋骨	ribs	腓骨	fibula
肩胛骨	scapula	腕骨	carpus
肱骨	humerus	跗骨	tarsal
指骨	phalange	膝蓋骨	patella
恥骨	pubic bone	橈骨	radius
胸骨	sternum	頭骨	skull
脊椎	spine	薦骨	sacrum
骨盆	pelvis	蹠骨	metatarsal
脛骨	tibia	鎖骨	clavicle

肌肉正面圖 p13 依筆劃排序

中文	英文	中文	英文
二頭肌（上臂正面）	biceps	斜方肌 （肩膀頂端／上頸部）	trapezius
三角肌（肩）	deltoid	旋前圓肌（前臂內側）	pronator teres
內股肌（膝蓋上方）	vastus medialis	脛前肌（脛）	tibialis anticus
比目魚肌（小腿）	soleus	腓骨長肌（小腿外側）	peroneus longus
外股肌（腿側）	vastus lateralis	腓腸肌（小腿肚）	gastrocnemius
股四頭肌（腿部中央段）	rectus femoris	腹外斜肌（腰）	external oblique
肱三頭肌（上臂背面）	triceps	腹直肌（腹）	rectus abdominis
肱肌（上臂中段）	brachialis	縫匠肌 （髖部至膝蓋頂端）	sartorius
肱撓肌（前臂上方）	brachioradialis	臀中肌（髖部）	gluteus medius
前鋸肌（肋）	serratus magnus		
胸大肌（胸）	pectoralis major		
胸鎖乳突肌（頸）	sternocleidomastoid		

肌肉背面圖 p14 依筆劃排序

中文	英文	中文	英文
三角肌（肩）	deltoid	胸鎖乳突肌（頸）	sternocleidomastoid
尺側伸腕肌 （手臂內側）	extensor carpi ulinaris	斜方肌（肩膀頂端／ 上頸部）	trapezius
比目魚肌（小腿）	soleus	腓骨長肌（小腿外側）	peroneus longus
半腱肌 （大腿後面內側肌肉）	semitendinosus	腓腸肌（小腿肚）	gastrocnemius
股二頭肌 （大腿後面外側肌肉）	biceps femoris	腹外斜肌（腰）	external oblique
肱三頭肌（上臂背面）	triceps	縫匠肌 （髖部至膝蓋最上方）	sartorius
阿基里斯腱（小腿背後， 腿肚至腳跟）	achilles tendon	臀大肌（臀）	gluteus maximus
背闊肌 （背部中段至下背部）	latissimus dorsi	臀中肌 （上背部髖部側邊）	gluteus medius

肌肉側面圖 p15 依筆劃排序

中文	英文	中文	英文
二頭肌（上臂正面）	biceps	胸鎖乳突肌（頸）	sternocleidomastoid
大圓肌（上背部）	teres major	斜方肌 （肩膀頂端 / 上頸部）	trapezius
小圓肌（上背部）	teres minor	脛前肌（脛）	tibialis anticus
比目魚肌（小腿）	soleus	棘下肌（上背部與肩）	infraspinatus
半腱肌（膝蓋後面）	semitendinosus	腓骨長肌（小腿外側）	peroneus longus
伸指肌（前臂背面）	extensor digitorum	腓腸肌（小腿肚）	gastrocnemius
股二頭肌（大腿後面）	biceps femoris	腹外斜肌（腰）	external oblique
股內側肌（膝蓋上方）	vastus medialis	腹直肌（腹）	rectus abdominis
股四頭肌（大腿正面）	rectus femoris	橈側伸腕長肌（前臂）	extensor carpi radialis
股外側肌（大腿側邊）	vastus lateralis	縫匠肌（橫過臀部 至膝蓋內側）	sartorius
肱三頭肌（上臂背面）	triceps	臀大肌（臀）	gluteus maximus
肱肌（上臂中段）	brachialis	臀中肌 （上背部髖部側邊）	gluteus medius
阿基里斯腱（小腿背後）	achilles tendon	髕骨（膝）	patella
前鋸肌（肋）	serratus magnus		
背闊肌 （背部中段至下背部）	latissimus dorsi		
胸大肌（胸）	pectoralis major		

頭部肌肉圖 p31 依筆劃排序

中文	英文	中文	英文
二腹肌（下巴下方）	digastric	鼻孔擴張肌（鼻孔）	dilator naris
口三角肌（下巴）	triangularis	頰肌（臉頰下側）	buccinator
口輪匝肌（口與唇）	orbicularis oris	額肌（前額）	frontalis
咀嚼肌（下頜）	masseter	顳骨（太陽穴）	temporal
眼輪匝肌（眼窩）	orbicularis oculi	顴肌骨（頰）	zygomaticus

中英詞彙對照表

國家圖書館出版品預行編目資料

漫畫敘事表現解剖學/威爾.艾斯納(Will Eisner)作；蔡宜容譯. -- 二版. -- 臺北市：易博士文化,城
邦事業股份有限公司出版：英屬蓋曼群島商家庭傳媒股份有限公司城邦分公司發行, 2023.06
　　面；　公分
譯自：Expressive anatomy for comics and narrative : principles and practices from the legendary
cartoonist
ISBN 978-986-480-298-2(平裝)

1.CST: 漫畫 2.CST: 繪畫技法

947.41 112005195

DA5005

漫畫敘事表現解剖學

原 著 書 名／Expressive Anatomy for Comics and Narrative
原 出 版 社／W.W. Norton & Company, Inc.
作　　　者／威爾・艾斯納（Will Eisner）
譯　　　者／陳冠伶
選 書 人／邱靖容
系 列 主 編／邱靖容
執 行 編 輯／林荃瑋、何湘葳

業 務 經 理／羅越華
總 編 輯／蕭麗媛
視 覺 總 監／陳栩椿
發 行 人／何飛鵬
出　　　版／易博士文化
　　　　　　城邦文化事業股份有限公司
　　　　　　台北市中山區民生東路二段 141 號 8 樓
　　　　　　電話：(02) 2500-7008　　傳真：(02) 2502-7676
　　　　　　E-mail：ct_easybooks@hmg.com.tw
發　　　行／英屬蓋曼群島商家庭傳媒股份有限公司城邦分公司
　　　　　　台北市中山區民生東路二段 141 號 2 樓
　　　　　　書虫客服服務專線：(02)2500-7718、2500-7719
　　　　　　服務時間：週一至週五上午 0900:00-12:00；下午 13:30-17:00
　　　　　　24 小時傳真服務：(02)2500-1990、2500-1991
　　　　　　讀者服務信箱：service@readingclub.com.tw
　　　　　　劃撥帳號：19863813
　　　　　　戶名：書虫股份有限公司
香 港 發 行 所／城邦（香港）出版集團有限公司
　　　　　　香港灣仔駱克道 193 號東超商業中心 1 樓
　　　　　　電話：(852) 2508-6231　　傳真：(852) 2578-9337
　　　　　　E-mail：hkcite@biznetvigator.com
馬 新 發 行 所／城邦（馬新）出版集團【Cite (M) Sdn. Bhd.】
　　　　　　41, Jalan Radin Anum, Bandar Baru Sri Petaling,
　　　　　　57000 Kuala Lumpur, Malaysia.
　　　　　　電話：(603) 9056-3833　　傳真：(603) 9057-6622
　　　　　　E-mail：services@cite.my
美 術・封 面／簡至成
製 版 印 刷／卡樂彩色製版印刷有限公司

■ 2021 年 1 月 28 日初版
■ 2023 年 6 月 15 日二版
ISBN 978-986-480-298-2
定價 800 元　HK$267

城邦讀書花園
www.cite.com.tw

Printed in Taiwan
著作權所有，翻印必究
缺頁或破損請寄回更換